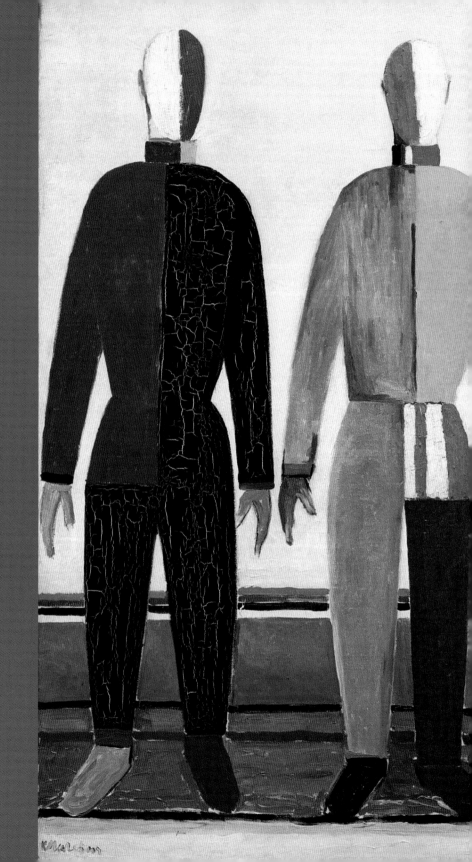

카지미르 말레비치, ⟨운동선수⟩,
1928-1930, 상트페테르부르크,
러시아 미술관

스포츠 경기장은 역사학자, 사회학자,
기호학자 화가 등 색에 관심 있는
사람들에게 유용한 관찰의 장이다.
선수들의 유니폼에 어떤 색의 조합이
사용되고 있는지를 자세히 살펴보면
해당 선수나 팀의 정체성뿐만 아니라
다양하게 포착된 인간의 매력적인
이미지를 읽어낼 수 있다.

LES COULEURS
EXPLIQUÉES
en images

First published in France under the title "Les couleurs expliquées en images"

by Michel Pastoureau and Dominique Simonnet

© Éditions du Seuil, 2015

The text of this work was previously published in 2005 by éditions du Panama under the title :

Le petit livre des couleurs

Korean translation copyright © MISULMUNHWA, 2020

Korean translation rights are arranged with Éditions du Seuil through Amo Agency, Korea.

색의 인문학

미셸 파스투로가 들려주는 컬러의 비하인드 스토리

초판 발행 2020.3.17

초판 4쇄 2023.6.23

지은이 미셸 파스투로, 도미니크 시모네

옮긴이 고봉만

펴낸이 지미정

편집 문혜영, 이정주, 강지수

디자인 한윤아, 송지애

마케팅 권순민, 박장희, 김예진

펴낸곳 미술문화 ┃ **주소** 경기도 고양시 일산동구 고양대로1021번길 33, 402호

전화 02)335-2964 ┃ **팩스** 031)901-2965 ┃ **홈페이지** www.misulmun.co.kr

등록번호 제2014-000189호 ┃ **등록일** 1994.3.30

인쇄 동화인쇄

한국어판 ⓒ 미술문화, 2020

ISBN 979-11-85954-56-1(03600)

색의
인문학

**미셸 파스투로가
들려주는**

**컬러의
비하인드
스토리**

미셸 파스투로,
도미니크 시모네 지음
고봉만 옮김

미술문화
MISUL MUNHWA

색의
인문학

목차

색 이 세상 곳곳에 존재하기에 사람들은 색에 눈길 한 번 주지 않는다. 그
만큼 색에 대해 진지하게 고려하지 않는다는 말이다. 하지만 그것은 잘
못된 생각이다. 색은 하찮게 여길 만한 것이 아니다. 오히려 그 반대다. 색은
미처 깨닫지 못하는 사이에 우리가 색에 품고 있는 사회 규범과 금기, 편견 등
을 표현하고 전달한다. 그리고 다양한 의미로 변주되어 우리의 사회·문화적 환
경과 태도, 언어와 상상계에 큰 영향을 미친다.

색은 고정불변한 것이 아니다. 색에는 태곳적부터 전해 내려오는 변화무쌍
한 역사가 있다. 그 흔적이 지금 우리가 사용하는 어휘에도 남아 있다. 예컨
대 프랑스어로 "voir rouge"(붉은색을 보다 - 격노하다), "rire jaune"(노란색 웃음을 짓다
- 쓴웃음을 짓다), "blanc comme un linge"(흰 천처럼 하얗다 - 얼굴이 창백하다), "vert de
peur"(공포로 초록색이 되다 - 공포에 질리다), "bleu de colère"(화가 나서 얼굴이 시퍼렇다 -
몹시 화나다) 등의 표현이 아무 까닭 없이 생겨난 것이 아니다. 고대 로마에서 파
란 눈의 사람은 추하게 생각되었으며, 파란 눈의 여성은 정숙하지 못한 사람으
로 간주되었다. 중세 시대에 빨강은 여성의 결혼식 드레스 색깔이었지만 동시
에 매춘부들이 걸쳐야 하는 천 조각의 색깔이기도 했다. 이처럼 색은 우리의
이중성을 여실히 말해준다. 우리의 심성이 어떻게 변해 왔는지를 색이 기막히
게 드러내고 있는 것이다.

우리는 이 책에서 종교가 인간의 사랑이나 개인의 사생활에 대해 취한 태도
를 색에 대해서는 어떻게 취하였는지 보게 될 것이다. 또한 철학과의 접점에서
파동인지 입자인지, 빛의 문제인지 물질의 문제인지 등을 놓고 과학이 색에 대
해 어떤 고민을 했는지 살펴볼 것이다. 그리고 정치가 특정 색을 어떻게 자기
편으로 만들어 취했는지도 보게 될 텐데, 빨강이나 파랑은 우리가 익히 아는,
그런 정치적 성향을 띤 색이 아니었다. 또한 오늘날 우리가 어떻게 이 기묘한
유산으로 배를 두둑이 채우고 있는지를 알아차리게 될 것이다. 그림이나 장식
물, 건축, 광고는 물론이고, 일상에서 우리가 소비하는 제품, 옷, 자동차 등 이
세상 모든 것들의 색이 비밀에 싸인, 불문不文의 코드로 지배되고 있다는 사실
도 알게 될 것이다.

역사가이자 인류학자인 미셸 파스투로는 색이 겪어 온 이러한 우여곡절과
시련, 변화에 대해 이야기한다. "다채로운 사람이란 도대체 어떤 사람이냐"고
누군가 내게 물어본다면 나는 감히 이분이라고 답할 수 있다. 어머니의 삼촌
세 분이 화가였고, 아버지는 그림에 미쳐 있었으니 … 그는 실로 엄청난 유전

자를 물려받은 셈이다. 파스투로는 아주 일찍부터 대자연 속 초록의 예찬자였다. 그는 자신이 사랑하고 소중히 여기는 초록의 명예를 회복시키려 부단히 노력했다. 그는 이후 그림을 전문적으로 그리는 사람이 되고, 색에 관한 세계적인 전문가, 나아가 색이라는 상징적 미로 속에서 길을 찾게 해 줄 친절하고 박식한 안내자가 된다.

색은 복잡하고 기이하다. 우리가 만든 범주로 쉽게 분류하여 설명하기 쉽지 않다. 색의 개수는 과연 몇 개인가? 아이들은 자동으로 네 개라고 대답할 것이다. 아리스토텔레스는 여섯 개라고 생각했다. 뉴턴은 프리즘을 통과한 스펙트럼의 색들을 일곱 개(빨강, 주황, 노랑, 초록, 파랑, 남색, 보라)로 나누었다. 미셸 파스투로는 우리가 파랑, 빨강, 하양, 초록, 노랑, 검정의 여섯 가지 색으로 이루어진 체계 속에서 살고 있다고 주장한다. 그는 우선 소심한 '파랑'을 언급한다. 현대인들이 파랑을 사랑하는 이유는 이 색에 합의를 이끌어 내는 힘이 있다고 믿기 때문이다. 다음으로 오만한 '빨강'이다. 권력을 갈망하는 이 색은 피와 불, 덕성과 죄악을 동시에 주무른다. 그 다음으로 순결한 '하양'의 차례다. 천사나 유령의 색, 자숙自肅과 불면의 밤을 상징하는 색이다. '초록'도 제 나름대로 할 말이 많다. 평판이 좋지 않은 이 색은 위선과 교활, 요행과 우연, 불충한 사랑을 상징한다. 이어서 밀밭의 '노랑'이다. 이 색은 콤플렉스투성이로, 자신의 처지에 부당함을 느낀다. 우리가 그를 너무 오랫동안 홀대했으니 그런 그를 용서해야 한다. 끝으로 화려한 '검정'이다. 겉 다르고 속 다른 검정은 엄격함과 뉘우침의 색인 동시에, 의식용 정장에서와 같이 우아함과 오만함의 색이다.

그럼 여섯 가지 색 다음에 오는 색은 무엇인가? 미셸 파스투로는 이 색들의 후발 주자로 보라, 주황, 분홍, 밤색, 회색을 꼽는다. 이 다섯 가지 '중간색'들은 주로 과일이나 꽃과 연관되어 있다. 그리고 각각 고유한 상징성을 갖추면서 건강과 활력을 상징하는 주황이나 도발과 허세를 상징하는 분홍처럼 자신들의 정체성을 찾아간다. '중간색' 다음에는 자홍, 마젠타(밝은 자주색), 연베이지색, 아이보리, 그레주(회색이 감도는 밝고 옅은 갈색) 등, 분리와 분류가 불가능하고, 말로 표현하기도 어려운 다채로운 색들이 끝없이 이어진다. 그러므로 이 색들을 일일이 파악하고 정의하는 것은 부질없는 짓이다.

색을 통해 보고 느끼고 생각하는 법을 배우게 되면 세상이 다르게 보일 것이다. 바로 이것이 파스투로 선생이 우리에게 들려주는 멋진 교훈이다. 먼 옛날, 어른들은 아이들에게 무지개 아래에 보물이 숨겨져 있다고 했다. 맞는 말이다. 그곳의 다채로운 색깔의 전시장 속에 마법의 거울이 하나 있어, 우리가 좋아하고 싫어하는 것, 욕망과 공포, 속마음을 거울에 드러내 줄 것이고, 세상과 우리 자신의 본질에 대해 수많은 이야기를 들려줄 것이다.

도미니크 시모네

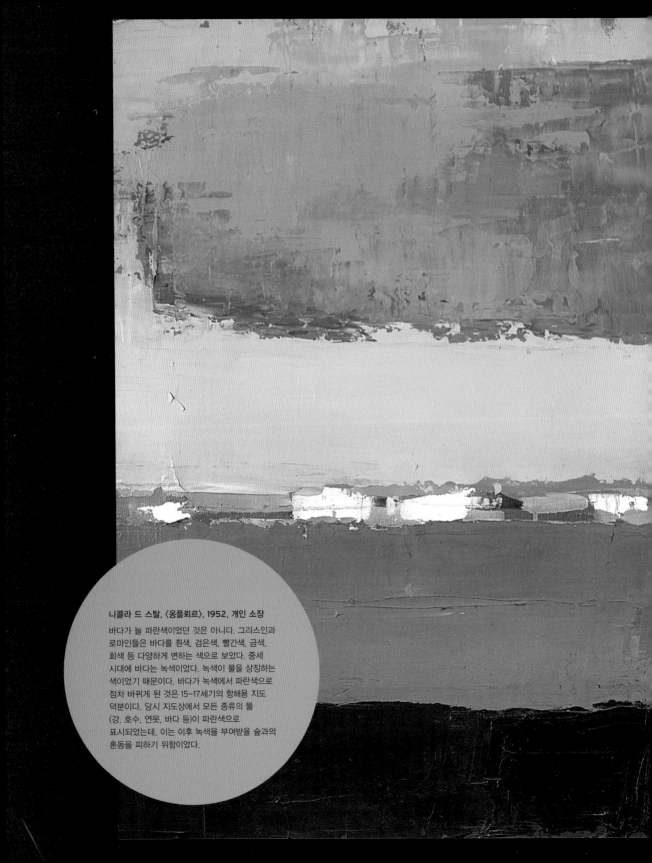

니콜라 드 스탈, 〈옹플뢰르〉, 1952, 개인 소장

바다가 늘 파란색이었던 것은 아니다. 그리스인과
로마인들은 바다를 흰색, 검은색, 빨간색, 금색,
회색 등 다양하게 변하는 색으로 보았다. 중세
시대에 바다는 녹색이었다. 녹색이 물을 상징하는
색이었기 때문이다. 바다가 녹색에서 파란색으로
점차 바뀌게 된 것은 15-17세기의 항해용 지도
덕분이다. 당시 지도상에서 모든 종류의 물
(강, 호수, 연못, 바다 등)이 파란색으로
표시되었는데, 이는 이후 녹색을 부여받을 숲과의
혼동을 피하기 위함이었다.

파랑

유행을
타지 않는 색

얼마나 유순하고 순종적인 색인가!
파랑은 경치 속으로 섞여 사라지는 색, 주목받기를
원하지 않는, 매우 현명한 색이다. 유럽인들이 파랑을
좋아하고 사랑하는 것은 바로 이런 온건하고 중립적인
파랑의 특징 때문이 아닐까? 파랑은 오랫동안
중요하지 않은 색, 아무 의미가 없거나 별것 아닌
색, 고대에는 심지어 경멸받는 색이었다. 그러다
점차 멋진 옷으로 갈아입고 그 누구와도 충돌하지
않으면서 자기의 자리를 잡아 갔으며, 이윽고 신성한
색, 만장일치의 색, 공식적으로 인정받는 색이 되었다.
특히 서양에서 파랑은 관례의 준수를 상징하는 색이
되면서 청바지와 셔츠를 지배하는 색이 된다. 심지어
유럽과 유엔을 상징하는 임무를 부여하기도 했으니
파랑은 우리의 마음에 꼭 드는 색임에는 틀림이
없으리라. 이 소심한 색은 여전히 놀라운 능력과
비밀을 간직하고 있으니…

안토넬로 다메시나, 〈수태고지〉,
1476, 팔레르모, 아바텔리스 궁전,
시칠리아 지방 미술관

파랑은 12세기부터 성모 마리아의 형상을 나타내는 색이 된
다. 파랑은 생드니 성당의 주교 쉬제르의 말처럼 "신의 어머
니가 살고 계신" 하늘의 색을 연상시킨다. 화가들은 성모 마
리아의 옷과 그녀가 걸치고 있는 외투를 그리기 위해 가장 세

련되고 품위 있는 색소를 찾아 나선다. 그들은 아시아(주로
아프가니스탄의 광산에서 채굴)에서 들여온 준보석, 청금석
에서 원하던 색을 발견했다. 중세 말에 미세하게 빻은 청금석
가루는 때로 금보다 더 비쌌다.

역사가들은 색에 역사가 없는 것처럼,
색을 시간에 따라 바뀌거나 달라지는 것이 아닌 것처럼
여겨 무시하거나 경멸했습니다.
하지만 이런 생각은 분명 잘못된 것이 아닙니까?

지금으로부터 25년 전, 제가 색의 역사와 그에 관련된 문제들에 관심을 갖기 시작했을 때 제 동료들은 미심쩍은 시선으로 저를 바라보았습니다. 그때까지 미술의 역사를 연구하는 사람을 포함해서 역사가들은 색에 대해 전혀 관심을 기울이지 않았습니다. 왜 그랬을까요? 아마도 색을 연구한다는 게 쉽지 않아서였겠지요. 우선 우리에게 전해진 유물이나 예술 작품의 색은 본래 상태의 것이 아니라 시간이 흐르며 변한 색입니다. 오늘날 우리는 예전 사람들이 사용했던 조명과는 매우 다른 조명 아래에서 유물이나 예술 작품을 봅니다. 전기가 만들어 내는 빛은 횃불이나 석유램프가 만들어 내는 빛과는 다른 종류의 빛입니다. 그리고 우리 조상들은 색에 대해서 우리와는 다르게 생각하고 있었습니다. 바뀐 것은 우리의 감각 기관이 아니라 색에 관한 인식입니다. 그것이 우리가 가진 색에 관한 지식이나 어휘, 상상력이나 감수성에도 영향을 미치는 것입니다. 그리고 이 모든 것은 시간의 흐름에 따라 바뀌는 것이지요.

자, 그렇다면 색에도 분명 역사가
있다는 사실을 받아들여야겠군요.
오늘날 유럽인, 아니 서양인들에게
가장 인기 있고, 그들이 가장 좋아하는
색으로 손꼽는 파랑부터 이야기를
시작해볼까요.

〈보호를 상징하는 눈 부적(符籍)〉,
이집트 신왕국, 파리, 루브르 박물관
유명한 '이집션 블루'는 인류가 만들어 낸 가장 오래된 인공 안료이다. 기원전 2세기경 제작된 이 안료는 모래와 잿물에 섞은 구리 가루를 원료로 하여 만들어졌다. 청색과 녹색의 경계가 뚜렷하지 않았지만 기본적으로 시원스럽고 밝은 색깔이다. 이집트 사람들에게 청색은 악한 기운을 몰아내고 번영을 가져다주는 행운의 색으로 여겨졌다. 또한 청색은 장례용품에도 많이 등장하는데 이것은 저승으로 가는 고인을 보호하기 위함이었다.

대략 1890년 무렵부터 실시된 '선호하는 색'에 관한 여론 조사 결과를 살펴보면, 파랑이 늘 선두를 차지했음을 알 수 있습니다. 프랑스에서든 시칠리아에서든, 미국이든 뉴질랜드든, 남성이든 여성이든 간에, 사회 계층이나 직업과 관계없이 파랑은 사람들에게 많은 사랑을 받아 왔습니다. 서양 문화 전체가 파랑에 우월한 지위를 부여했다고도 할 수 있습니다. 그런데 서양 세계를 떠나 다른 세계를 보면 상황은 달라집니다. 예컨대 일본의 경우, 검정이 선두를 차지하고 있습니다. 청색 선호 현상이 늘 유지되었던 것은 아닙니다. 오랫동안 파랑은 사람들의 사랑을 받지 못했습니다. 구석기 시대의 동굴 벽화나, 최초의 염색 기술이 생겨난 신석기 시대에서도 마찬가지였습니다. 고대 사회에서 청색은 온전히 하나의 색으로 인정받지 못했으며, 흰색, 붉은색, 검은색만이 '기본' 색으로 여겨졌습니다. 물론 예외도 있습니다. 파라오 시절의 이집트인들은 구리 규산염을 이용하여 아주 훌륭한 색조의 청색과 청록색을 생산해 냈는데, 이들에게 청색은 악의 기운을 몰아내고 번영을 가져다주는 행운의 색으로 통했습니다. 그래서 파랑은 저승으로 떠난 망자를 보호하기 위해 치러지는 장례 의식과도 연결되었습니다. 그러나 이런 예외적인 경우를 제외하면 사실상 청색은 꽤 오랜 기간 인정받지 못한 색이었습니다.

하지만 청색은 자연에서 흔히 볼 수 있는 색 아니었습니까?
특히 지중해에서는요?

맞습니다. 그렇지만 청색은 만들기 어렵고, 만드는 과정도 더디고 복잡했습니다. 바로 이런 이유 때문에 그 시대의 사회생활이나 종교 생활, 상징체계에서 중요한 역할을 하지 못한 것입니다. 로마인들은 청색을 켈트족이나 게르만족 같은 미개인들의 색, 이방인들의 색으로 여겼습니다. 이를 뒷받침하는 많은 증거들이 있습니다. 파란색 눈을 가진 여자는 방탕한 생활을 하는 사람으로 취급받았고, 파란색 눈을 가진 남자는 나약한 인상에 교양이 없거나 우스꽝스러운 사람으로 치부되었습니다. 이런 인식의 태도는 청색 관련 어휘에서도 찾아볼 수 있습니다. 고전 라틴어에서 청색을 지칭하는 단어는 그 사용에 일관성이 없거나 애매했습니다. 로마인은 청색을 가리키는 단어를 다른 언어에서 차용하였습니다.

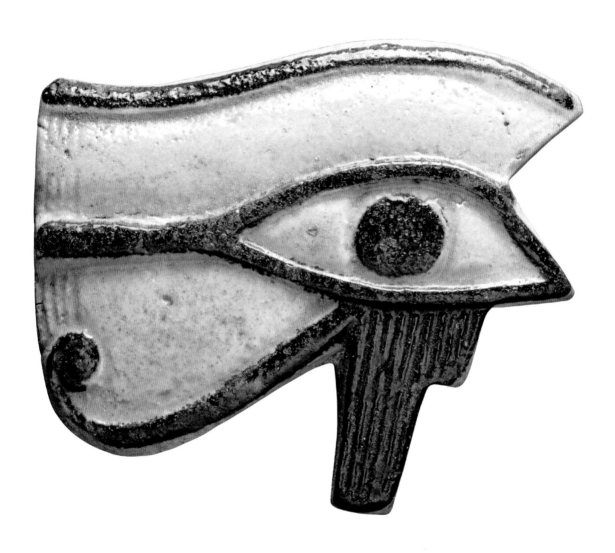

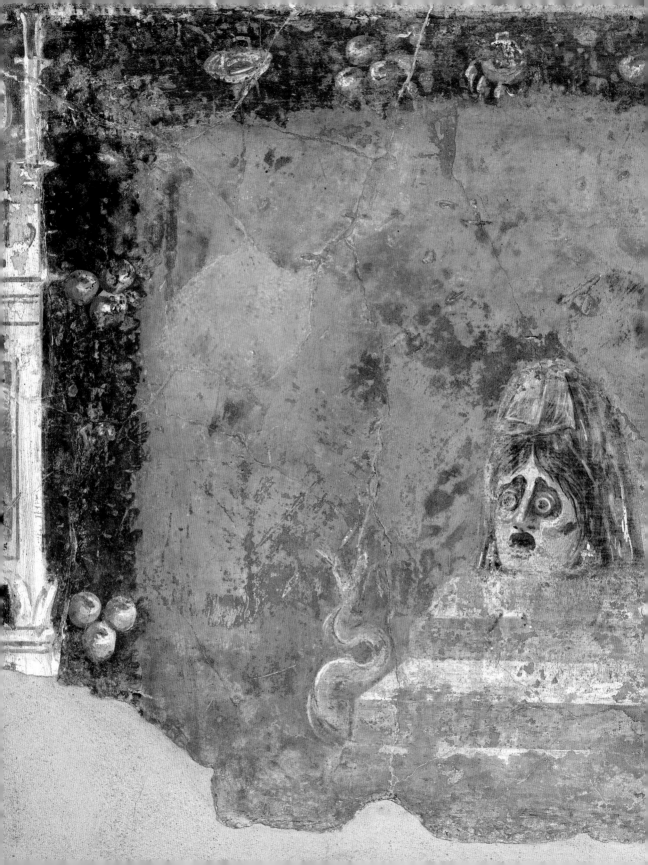

〈안드로메다 마스크〉, 고대 도시
**헤르쿨라네움의 유적에 있는 일명 '사슴의
집'에서 발견된 로마의 벽화, 80년경,
나폴리 국립 고고학 박물관**

로마인들은 청색을 별로 좋아하지 않았다.
그들에게 청색은 켈트족이나 게르만족
같은 미개인들의 색이었다. 로마에서 청색
옷을 입는다는 것은 품위가 떨어지는
일이었으며, 몇몇 노예들을 제외하면
공화정 시민 어느 누구도 청색 옷을
걸치지 않았다. 그러다가 로마 제정 시대
초기부터 상황이 바뀐다. 의복과 저택의
실내 장식에서 초록과 보라, 파랑의 새로운
색조가 나타나게 된다. 새로 등장한
것들에 대해 경계심을 품었던 당시의
도덕주의자들은 이런 변화에 분노했다.
플리니우스는 이들 색을 '경박한' 색으로,
유베날리스는 '천한' 색으로, 마르쿠스
마르티알리스는 '저속한' 색으로 각각
평가했다.

게르만족들의 언어에서 유래한 'blau'와 아랍어에서 온 'azraq'가 바로 그것입니다. 그리스에서도 상황은 마찬가지였습니다. 그리스의 작가들은 종종 청색이나 회색 또는 초록을 가리키는 단어들을 혼동해서 사용했습니다. 바로 이런 이유로 19세기의 몇몇 문헌학자들은 그리스어로 된 문서들에서 청색이 거의 나타나지 않는다는 사실에 근거하여 그리스인들이 파란색을 지각하지 못했던 것은 아닌지 의문을 제기했던 것입니다.

성서에도 파란색에 대한 언급은 없는 것 같은데요?

히브리어나 아람어●, 그리스어로 쓰인 성서에는 색에 관한 어휘가 거의 등장하지 않습니다. 중세의 라틴어나 현대 언어로 번역하는 과정에서 색상에 관한 용어들이 많이 추가되는 것입니다. 예를 들어 히브리어로 '풍부한'이라는 단어는 라틴어로 '붉은'이라는 단어로, '더러운'은 '회색'이나 '검은색'으로, '빛나는'은 '자주색'으로 번역되곤 했습니다. 성서는 염료보다는 보석에 대해서 훨씬 더 많이 언급하고 있습니다. 그러나 여기서도 번역과 해석에서의 까다로움은 여전합니다. 특히 사파이어는 성서에서 가장 자주 언급되는 보석이지만 파란색과 결부된 단어의 자리는 거의 없습니다. 이런 상황은 중세 초기까지 계속되었습니다. 전례에 쓰이는 천이나 옷감의 색들에 관해 언급하기 시작한 카롤링거 왕조 시대의 문서들을 보면 파란색은 전혀 존재하지 않았던 것 같은 느낌을 줍니다. 여기에서는 주로 흰색, 빨간색, 검은색 그리고 녹색이 중요시되었습니다. 파란색은 오늘날까지도 전례용 색에 끼지 못하고 있습니다. 그러다 갑자기 상황이 완전히 바뀌게 됩니다. 12세기에서 13세기에 청색은 가치 있는 색, 유행하는 색으로 돌변하게 됩니다.

● 시리아, 메소포타미아의 아람 지방에서
사용한 언어

파란색 염료를 더 잘 만들게 되었기 때문입니까?

아닙니다. 이 시기에 염색 기술이 특별히 발달하거나 염료 제조에 진보가 이루어진 것은 아닙니다. 청색의 인기가 상승한 것은 색과 빛에 대한 성직자나 신학자의 생각에 깊은 변화가 일어났기 때문입니다. 기독교인의 신은 무엇보다 빛의 신이며, 그 빛은 청색이 됩니다. 서양에서 처음으로 화가들은 하늘을 파란색으로 그렸습니다. 그 이전의 하늘은 검은색이나 붉은색, 흰색이나 금색으로 그려졌습니다. 또한 이 시기는 성모 마리아에 대한 공경이 서유럽 전역에 널리 퍼지던 시기였습니다. 그런데 성모 마리아는 하늘에 계신 분입니다. 그렇기 때문에 12세기 무렵 서양화에서 청색은 성모 마리아의 겉옷이나 드레스의 색깔을 차지하게 됩니다. 청색의 가치 상승에는 성모 마리아에 대한 열렬한 숭배가 큰 영향을 끼쳤다고 할 수 있습니다.

기묘한 반전이라 할 수 있겠네요!

그렇게 오랫동안 미개한 색으로 여겨졌다가 신의 성스러운 색이 되다니요.

그렇습니다. 청색의 반전에는 또 다른 이유도 있습니다. 이 시기에 서유럽에서는 온갖 것을 '분류'하는 열풍이 불었습니다. 개인을 계층화하고 각 계층에 신분 징표나 식별 코드를 부여했습니다. 가문의 이름이나 문장, 직업을 나타내는 상징 등이 우후죽순으로 생겨난 것도 이 시기입니다. 그런데 흰색, 빨간색, 검은색의 오래된 3색 체계로는 조합에 한계가 있어 이런 새로운 사회 질서를 담아내지 못하게 됩니다. 그리하여 새로운 색 배합을 필요로 하고, 파랑, 초록 그리고 노랑이 혜택을 누리게 됩니다. 이때부터 기본 3색 체계에서 여섯 가지의 색상 체계로 넘어가게 됩니다. 이전에는 없었던 빨강과 파랑의 대립쌍도 생겨나게 되고요. 만약 아리스토텔레스에게 이런 이야기를 했다면 웃었겠지요. 1130년경 프랑스의 고위

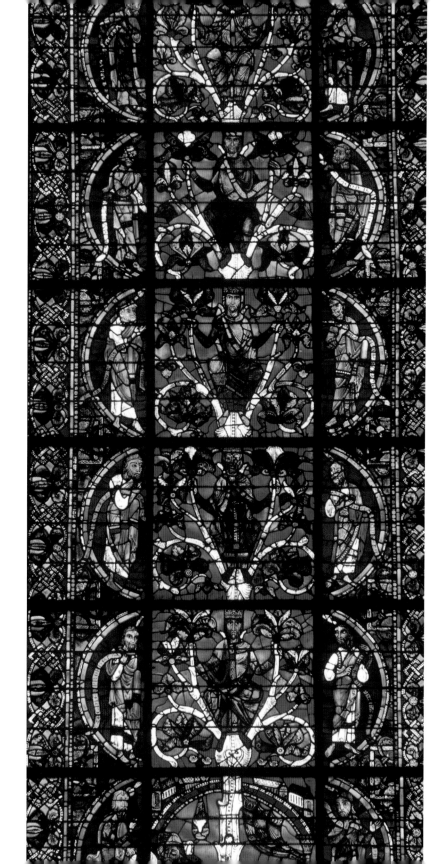

**〈이새의 나무(가계도)〉,
샤르트르 대성당의 스테인드글라스,
13세기**

유명한 '샤르트르 블루'는 1140년경
쉬제르가 주도한 생드니 수도원의
부속 교회 재건축을 계기로,
스테인드글라스 직공들이 만들어 낸
나트륨 용제에 코발트를 섞어 칠한
아주 환한 청색 유리를 바탕으로 한
것이다. 그 이후부터 이런 청색은
아주 비싼 가격에도 불구하고 수많은
성당들에 나타나기에 이른다. 12세기에
샤르트르의 청색은 매우 선명했으나,
다음 세기에는 현재의 모습처럼 좀 더
어둡고 진한 색조를 띠었으며 빛도 덜
투사되었다.

장 푸케, 〈1179년 11월 1일, 랭스 대성당에서 필리프 2세가
대관식을 올리는 장면〉, 『프랑스 대연대기』의 필사본 장식
삽화(부분), 1420–1481, 파리, 프랑스 국립 도서관

프랑스의 왕들은 유럽 기독교권 왕국의 왕들과 달리 왕실
문장에 맹수가 아닌, 평화의 꽃, 백합을 채택했다. 백합은
"금색 백합꽃이 점점이 박힌" 형태로 문장에 사용되었다.
백합이 실제 프랑스 왕국의 상징이 된 시기는 루이 7세
재위(1137–1180) 후반기인 듯하다. 필리프 2세의 대관식을
보여 주는 이 삽화에서처럼 이후 프랑스 왕들은 대관식에서
금색 백합꽃이 점점이 박힌 화려하고 푸른 망토를 입었다.

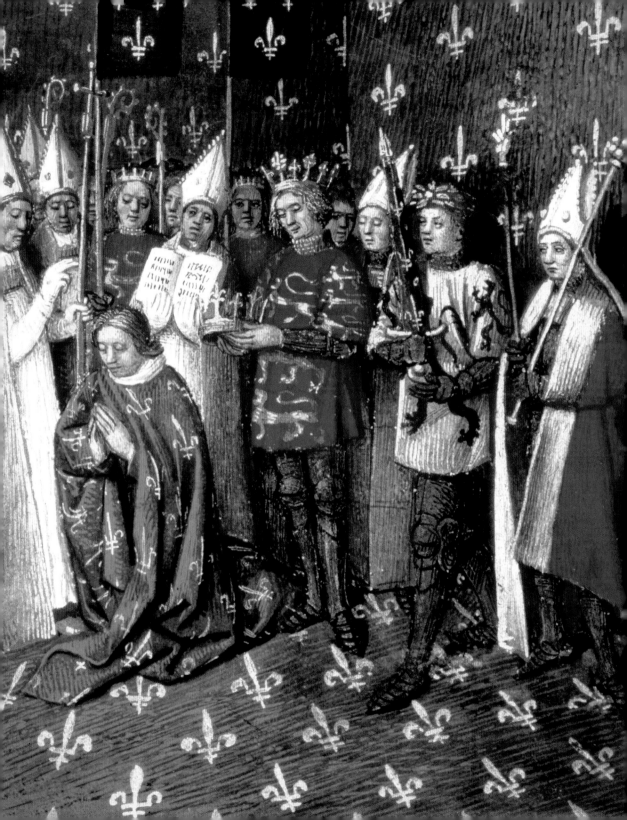

성직자 쉬제르는 자신이 수도원장으로 있던 생드니 수도원의 부속 교회를 재건축할 때, 이 세상에, 특히 교회 내에 색을 확산시키는 일은 빛, 즉 신을 위해 어둠을 몰아내는 것과 같다고 생각했습니다. 그는 파랑에 큰 비중을 두었습니다. 이런 생각은 고딕 양식의 건축에 반영됩니다. 직공들은 대성당 스테인드글라스를 위해 매우 비싼 푸른색 광석 — 나중에 코발트블루라고 불리게 되는 — 을 썼습니다. 생드니 수도원에서 시작된 이 청색은 몇 년 후 르망과 방돔을 거쳐 샤르트르로 옮겨 가게 됩니다. 그 유명한 '샤르트르의 청색'은 이렇게 만들어지게 된 것이죠.

색깔, 특히 파랑은 종교적 논쟁의 대상이 된 것이네요.

맞습니다. 교회의 성직자들은 화가나 염색업자보다 앞서서 색에 대해 많은 관심을 기울였습니다. 그들 중 몇몇은 색에 대한 이론을 내놓기도 했고 광학 실험도 했으며, 무지개 현상에 대한 논쟁에도 참여한 과학자였습니다. 그들은 색의 성질과 위상에 대해 격렬하게 대립하였습니다. 쉬제르처럼 색에 대해 호의적이었던 성직자들은 색과 빛을 동일시하면서 색은 신성한 것이기 때문에 하느님의 성전 곳곳에 두어야 한다고 생각했습니다. 반면에 색을 혐오했던 성직자들도 있었습니다. 프랑스 북동부 클레르보에 있던 성 베르나르가 대표적입니다. 그에게 색은 빛이 아니라 물질일 뿐이므로 천하고 헛되며 멸시되기에 마땅한 것이었습니다. 또한 색은 성직자와 신도들이 하느님과 교류하는 것을 방해하므로 교회 밖으로 몰아내야 하는 것이었습니다.

**필리프 드 샹파뉴, 〈비탄에 잠긴 성모〉,
17세기, 파리, 루브르 박물관**

*성모 마리아의 색인 청색은 경건하고 도덕적인 색이었다.
몇몇 프로테스탄트 화가나 필리프 드 샹파뉴와 같은
얀선주의 화가들은 흰색, 검은색, 회색, 갈색과 함께 청색을
많이 사용하였다. 반면 빨간색과 노란색은 지나치게
화려하기 때문에 저속한 색으로 여겨졌다.*

현대 물리학은 빛은 파동波動이며 동시에 입자라고 했는데 13세기에도 터무니없는 이야기를 한 것은 아니군요.

빛이냐 물질이냐의 논쟁에서 색은 빛이라는 주장이 많은 사람들의 동조를 얻어냈습니다. 그리하여 '신성한' 청색은 스테인드글라스나 예술 작품뿐만 아니라 사회 전반에 급속히 퍼져 나갔습니다. 성모 마리아가 성화에서 청색 의상을 입고 나타나자, 프랑스의 왕들도 이 유행을 따랐습니다. 필리프 2세와 그의 손자 루이 9세는 청색 옷을 입었던, 최초의 프랑스 왕들이었을 것입니다. 1400년경에 제작된 장식 삽화에서는 프랑크 왕국의 왕이자 서로마 제국의 황제였던 카롤루스 대제도 청색 망토를 착용한 것으로 묘사되고 있습니다. 물론 귀족들도 앞다퉈 왕의 청색을 따랐습니다. 세대가 세 번 바뀌면서 청색은 귀족들이 선호하는 색이 되었습니다. 청색의 인기가 상승하면서 관련 기술도 발달했습니다. 염색업자들은 새로운 염료 제조법에 경쟁적으로 뛰어들어 아름다운 청색 염료를 만들어 내는 데 성공했습니다.

요컨대 청색이 경제를 활성화한 거군요.

믿기지 않겠지만, 청색의 유행은 엄청난 경제적 파급 효과를 불러일으켰습니다. 풀이기도 하고 작은 떨기나무이기도 한 대청을 농촌에서는 손으로 직접 염료로 만들어 상인에게 팔았는데, 이 수요가 폭발적으로 늘어난 것입니다. 독일 중부의 튀링겐, 이탈리아 중부의 토스카나, 프랑스 북부의 피카르디나 남부의 툴루즈 같은 지역에서 전문적으로 대청과 대청 염료를 생산해 성공을 거두면서 이 지역들이 그야말로 '보물 창고 지대'가 되었습니다. 자료를 살펴보면 13세기에 지어진 아미앵●의 대성당 건축비 중 80%가 대청 상인들의 지원인 것으로 나와 있습니다. 스트라스부르에서는 꼭두서니로 붉은색 염료를 만들던 상인들이 청색 열풍을 막기 위해 스테인드글라스 직공들에게 교회 유리창에 악마를 그릴 때 청색으로 표현하라고 부탁하기까지 했습니다.

● 피카르디주의 중심부에 있는 도시

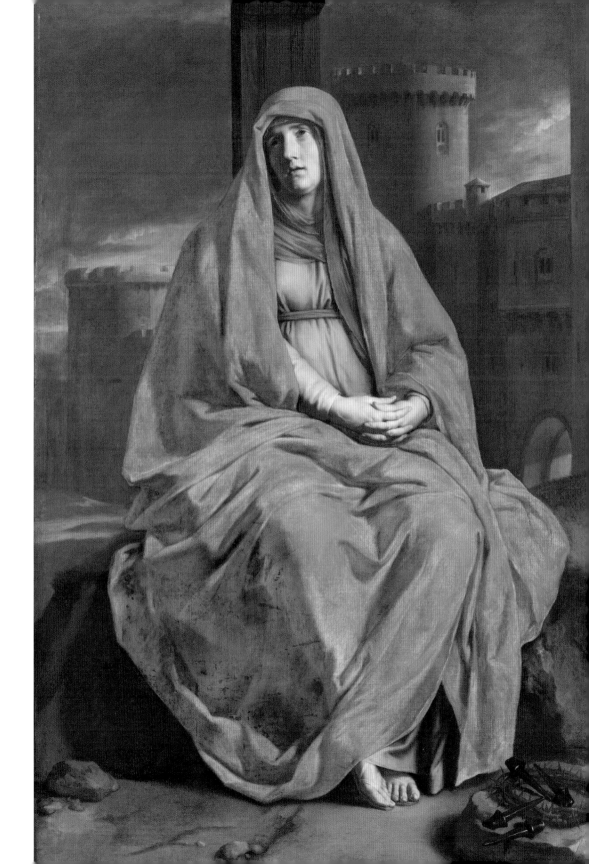

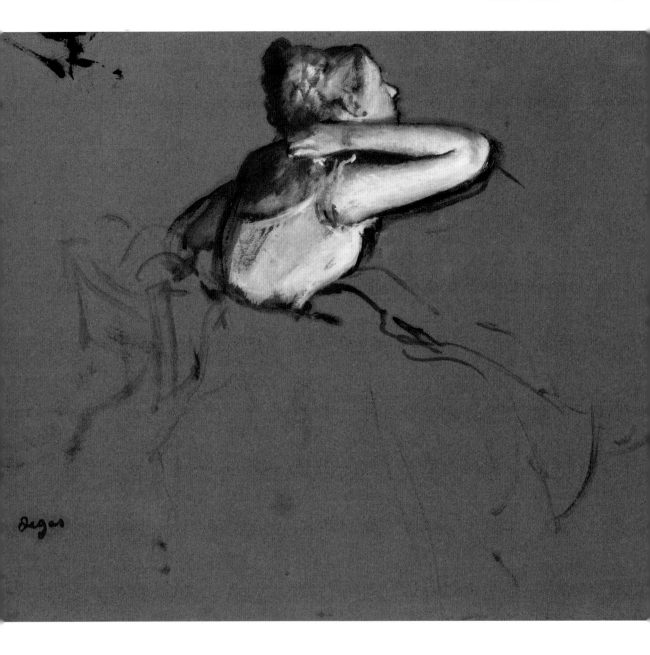

[왼쪽]
**에드가 드가, 〈오른쪽으로 돌아앉은 무희〉,
1873, 파리, 오르세 박물관**

에드가 드가를 '파란색의 화가'라고 말할 수는 없다. 그러나 그는 이전 세대나
동시대의 화가들처럼 자신의 스케치를 두드러져 보이게 하고, 흰색을 더 밝게
보이게 하려고 파란색 종이 위에 작업을 했다. 이렇게 사용된 청색은 빨강이나
노랑이 줄 수 없는 '아득한' 느낌을 가능하게 했다.

[오른쪽]
**프랑콜로르 회사의 블루 색상표, 『면 염색 명암 분류도』에 수록된 삽화,
1950–1959**

그림이나 염색의 용도로 사용될 색의 제조법을 기록한 책에서 오랫동안 빨강
색조에 할애된 쪽수는 파랑 색조에 할애된 것보다 훨씬 많았다. 그러나 점차
파란색이 그 차이를 따라잡았고, 18세기에는 색견본 카드 등의 교본에서 처음으로
빨간색을 추월했다. 이런 상황은 오늘날까지도 이어지고 있다.

가히 파랑과 빨강의 전쟁이라고 할 만하군요!

이 전쟁은 18세기까지 이어졌습니다. 중세 말기에 팽배했던 도덕적 경향 — 나중에 종교 개혁을 유발했던 — 은 색의 사용에도 영향을 미치게 됩니다. 어떤 색들은 권장되고, 어떤 색들은 금지됩니다. 프로테스탄트 화가들은 주로 흰색, 검은색, 회색, 갈색 … 그리고 '정중한 색깔'로서의 청색을 사용했습니다.

파랑이 간신히 권장되는 색의 대열에 끼게 된 것이군요.

그렇습니다. 칼뱅파 화가였던 렘브란트를 예로 들어 봅시다. 그는 짙은 색조를 바탕으로, 아주 절제된 소수의 색, 때에 따라서는 거의 단색조만을 사용하였습니다. 반면에 가톨릭교도인 루벤스는 강렬하고 감각적인 다양한 색을 썼습니다. 필리프 드 샹파뉴의 경우를 보십시오. 가톨릭교도였을 때 그가 사용한 색채들은 밝고 생기가 넘쳤으며 화려했습니다. 그러나 금욕주의 종파인 얀선주

의로 개종하면서 그의 그림은 엄숙해졌으며 어둡고 푸른 색조의 비중이 늘어났습니다. 색에 대한 윤리적 주장은 반反종교 개혁파에게도 영향을 미쳤습니다. 남성의 의상에 검은색, 회색, 청색 등이 많이 사용된 것입니다. 색에 대한 신교도들의 인식은 오늘날까지도 계속 영향을 미치고 있습니다. 그런 점에서 우리는 여전히 종교 개혁 체제하에서 살고 있다고 할 수 있습니다.

그동안 각광받지 못했던 청색은 이때부터 '정중한' 색의 대열에 들게 되고, 다른 색과의 경쟁에서 승리하게 된 거군요.

18세기에 파랑은 단지 천이나 옷에 많이 사용되는 색뿐만 아니라 유럽인들이 가장 좋아하는 색으로 자리매김하게 됩니다. 새로운 합성 안료의 제조 방법이 발견된 것도 청색의 인기 상승에 한몫했습니다. 1720년대 베를린의 약품 판매상이자 색상 제조업자였던 디스바흐가 우연히 '프러시안블루'의 제조법을 발견했고, 이로 인해 화가와 염색업자들은 다양한 톤의 청색을 사용할 수 있게 되었습니다. 아울러 앤틸리스 제도, 멕시코, 안데스 산맥 지역 등의 신대륙으로부터 막대한 양의 인디고를 들여왔습니다. 인디고는 유럽의 대청과 같은 성질을 가졌으나 성능이 좋고 착색력이 훨씬 강했으며, 재배와 생산에 노예들의 값싼 노동력이 동원된 덕에 원가가 유럽의 대청보다 훨씬 쌌습니다. 여러 가지 보호 법안을 만들어 인디고 사용 금지를 강화했지만 별 소용이 없었습니다. 신대륙에서 수입된 인디고는 프랑스의 툴루즈나 아미앵 같은 옛 '보물 창고 지대'를 파산시켰고, 낭트나 보르도 같은 항구 도시는 부유하게 만들었습니다. 청색은 이제 모든 분야에서 유행하는 색이 되었습니다. 유럽의 낭만주의가 이런 경향을 더 촉진했습니다. 1774년에 발표된 괴테의 『젊은 베르테르의 슬픔』 속 주인공 베르테르처럼 많은 젊은이들이 파란색 연미복을 입었고, 독일 낭만주의 시인들은 '멜랑콜리'의 색, 파란색을 거의 숭배하다시피 했습니다. 이러한 파란색은 우수에 찬 영혼의 상태나 음악을 표현하는 단어에도 영

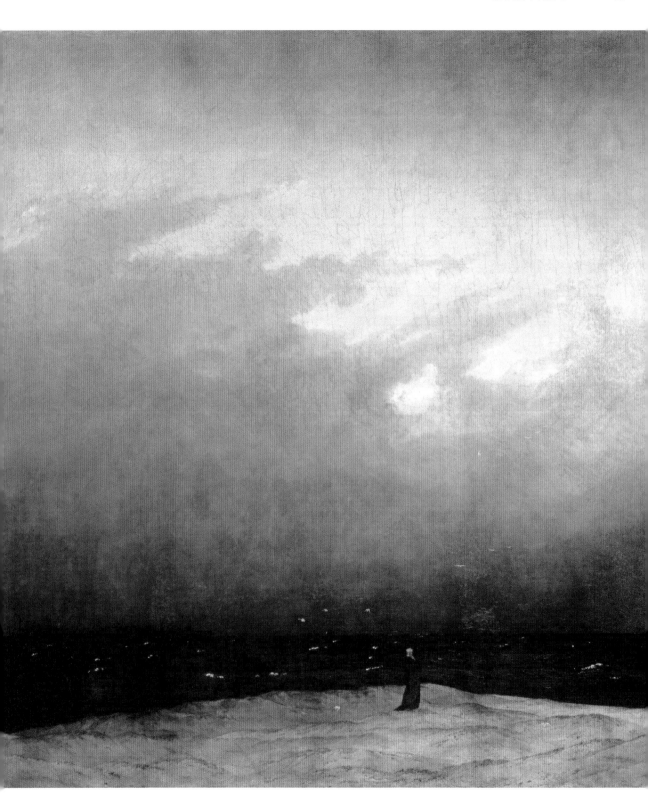

향을 미친 것으로 보입니다. 그러다가 모든 사회 계층의 사람들로 하여금 청색을 선호하게 하는 데 결정적인 역할을 한 옷이 등장하게 됩니다. 바로 1850년에 샌프란시스코의 유대인 청년 리바이 스트라우스가 만든 진jean입니다. 그는 인디고로 염색한, 두꺼운 천을 가지고 청색의 작업복 바지인 블루진을 만들었습니다.

그 바지의 색이 붉은색이 될 수도 있지 않았을까요?

그건 불가능합니다! 19세기 미국의 자본주의는 신교도적이었습니다. 이 자본주의는 종교 개혁의 가치관을 반영했고요. 따라서 의복은 소박하고, 품위 있고, 눈에 띄지 않아야 했습니다. 여기에는 인디고의 특성도 한몫했습니다. 인디고는 두꺼운 면직물에 잘 스며들었기 때문에 찬물로도 염색할 수 있었지요. 물론 이 천은 청색 염료를 완전히 흡수하기에는 너무 두꺼웠기 때문에, 결과적으로 완벽한 염색을 할 수는 없었습니다. 그러나 약간 물이 빠진 듯한 이런 청색이 오히려 블루진을 성공으로 이끌었습니다. 미국에서 블루진이 여가 활동 의상으로 받아들여진 것은 1930년대나 되어서고, 블루진이 반항적 젊은이의 표상이 된 것은 1960년대입니다. 그러나 그 시기는 그리 길지 않았습니다. 왜냐하면 파란색 옷이 그동안 쌓아 온 이미지는 사회의 질서를 전복하는 것이 아니었기 때문입니다. 그것은 검소하고 실용적인 바지를 입고자 하는 평범한 사람들의 옷이었지요.

카스파르 다비트 프리드리히, 〈해변의 수도승〉, 1808–1810년경, 베를린 구 국립 미술관

시인이건 화가이건 초기 독일 낭만주의자들은 '파랑'을 열정적으로 숭배했다. 그들에게 파랑은 '꿈. 이국. 무한'의 색이었다. 그중 가장 훌륭한 예는 노발리스의 도달할 수 없는 '푸른 꽃'과 낭만주의의 대표 주자 베르테르의 청색 연미복이었다. 무엇보다 청색은 모든 몽상과 공상의 장소인 하늘과 바다를 나타내는 색깔로 손꼽혔다.

심지어 청색은 사회 순응적인 이미지를 구축하기까지 했군요.
정치적 의미까지 갖게 된 것인가요?

그런 변화를 겪은 셈이지요. 프랑스에서 청색은 반혁명적인 왕정주의자들이 달았던 흰색과 가톨릭 세력들의 검은색에 맞서서 공화정을 수호하고자 하는 사람들의 색이었습니다. 그러다 점점 사회주의자와 공산주의자들의 붉은색에 밀려나 중도파의 색으로 변했습니다. 제3공화국에서는 청색이 우파를 상징하는 색으로, 1차 세계 대전 이후에는 보수파의 색으로 변화한 것입니다. 1919년 선거로 새로 구성된 의회에는 '지평선 청색(bleu horizon, 청회색)' 군복을 입은 보수파 의원들이 많이 있었는데, 몇몇 사람들이 이를 '지평선 청색 의회'라고 불렀다고 합니다. 오늘날에도 정치에서 청색은 이런 의미를 갖고 있습니다.

복잡다단한 세기를 보낸 뒤, 이제 파랑은 색의 왕좌에 올랐습니다. 앞으로도 계속 그 자리에 머무를 수 있을까요?

색에 대한 취향은 매우 더디게 바뀝니다. 제가 생각하기에 파랑은 앞으로 30년이 지나도 여전히 사람들이 선호하는 색일 것입니다. 왜냐하면 파랑은 모든 사람들로부터 공감과 합의를 이끌어 낼 수 있는 색이기 때문입니다. 또 파랑은 여론 조사에서 가장 덜 미움을 받는 색입니다. 공격적이지도 않고 어떤 것도 위반하는 일이 없으므로 안정감을 주며 사람을 결집하는 역할을 합니다. 국제연합, 유네스코, 유럽의회, 유럽연합 같은 국제기구들도 이런 이유에서 파랑을 상징색으로 선택했을 것입니다. 그러나 한편으로는 바로 이 점 때문에 파랑은 강력함의 상징성을 잃었다고도 할 수 있습니다. 프랑스어로 'bleu', 영어로 'blue', 이탈리아어로 'blu' 등 '파랑'이라는 단어의 울림은 조용하고 부드러우며, 유유히 흐르는 듯한 느낌을 줍니다.

파랑이라는 색이 당신을 약간 흥분시키는 것 같습니다.

아닙니다. 파랑은 그럴 만큼 강하지는 않습니다. 오늘날 사람들이 파란색을 선호한다고 할 때 그것은 스스로 신중하고 보수적인 사람으로 자리매김되고 싶다는 것과 동시에 자기 스스로에 대해 밝히고 싶은 게 거의 없다는 것을 의미합니다. 어떤 관점에서 보면, 파랑을 선호하는 우리의 취향은 고대의 상황과 유사하다고 할 수 있습니다. 도처에 있는 색, 공감과 합의의 색인 동시에 파랑은 조용한 색, 가장 분별 있는 색이기도 하니까요.

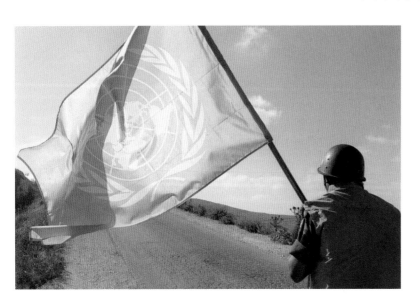

남부 레바논을 순찰하는 파란색 모자를 쓴 유엔군, 2001

파란색은 오래전부터 안정이나 평화를 상징했다. 각 나라 국민들 간의 평화나 우호를 증진하는 역할을 맡은 국제기관(대부분 서양에서 창립된)들은 파랑을 자신들의 상징이나 깃발의 색으로 선택했다. 파란색은 공격적이지 않으며, 어떤 것도 위반하는 일이 없고, 안정감을 주며 결집하는 역할을 한다. 1945년부터 유엔군은 파란색 모자를 쓰고 교전국 사이에 개입하여 중재 임무를 수행하고 있다. 유엔군의 하늘색 깃발에는 평화의 또 다른 상징인 두 개의 올리브나무 가지가 그려져 있다.

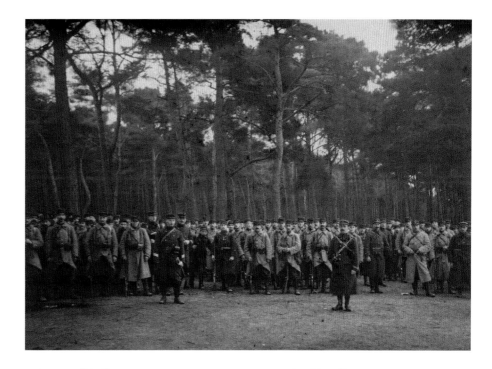

[위]

**쥘 제르베-쿠르텔몽,
〈솔숲에 집결한 프랑스군〉, 1914–
1915, 파리, 로베르-리넹 시네마테크**

1914년 8월까지 프랑스 군인들은
붉은색 바지를 입고 전투에 나섰다.
멀리서도 쉽게 눈에 띄는 이 제복은
적군에게 쉬이 발각되는 단점 때문에
전쟁 초기에 많은 피해를 몰고 왔던
듯하다. 그해 12월 프랑스 군사령부는
붉은색 바지를 청색 바지로 바꾸기로
결정했으며, 군대 전체가 '지평선
청색'으로 불리는 청회색 군복을 입게
된 것은 1915년 봄부터였다. '지평선
청색'이라는 말은 대지나 바다의
끝과 하늘이 맞닿아 경계를 이루는
부분이 잘 구분되지 않는다는 데서
유래하였다.

[아래]

**야생마 길들이기 시합에 나선
카우보이와 카우걸, 1945,
와이오밍주 랜더(Lander), 미국**

1850년 무렵에 탄생한 진(jean)은
인디고로 염색한 다양한 파란 색상의
청바지였다. 이 바지는 오랫동안
작업복으로 사용되었으며, 튼튼하고
소박하면서 프로테스탄트적 성격이
강한 옷으로 간주되었다. 그러다
1950년대 이르러 처음엔 미국에서,
차츰 유럽에서 여가 활동을 할 때
입는 옷이 되었다. 하지만 여러 자료를
살펴봤을 때 청바지를 젊은이들의
반항을 나타내는 상징이나 자유나
반사회적인 이념을 상징하는 옷으로
귀착하는 것은 그 이미지를 남용하는
처사라고 할 수 있다.

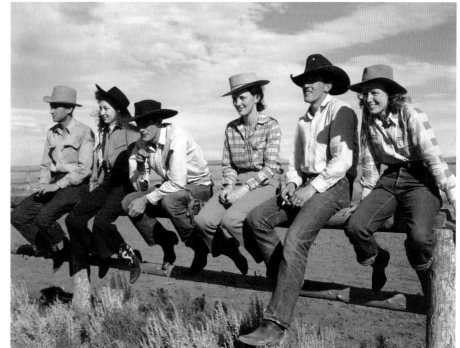

**얼어붙은 홉스골(Khövsgöl) 호수 위의
몽골 사람과 그의 썰매, 2014, 몽골**

눈과 얼음은 하얗다. 지도 위에서 높은
산의 빙하는 하얀색으로 표시된다. 그러나
하얀색 위에 '슈퍼 하얀색'이 있다. 몹시
매서운 추위의 색, 바로 청색이다. 얼음처럼
차가운 청색은 인간이 만든 색채 코드 속에
들어 있을 뿐만 아니라 자연의 경치 속에도
있다. 얼어붙은 호수의 투명한 흰색 아래로
꽁꽁 언 물의 파란색이 드러난다.

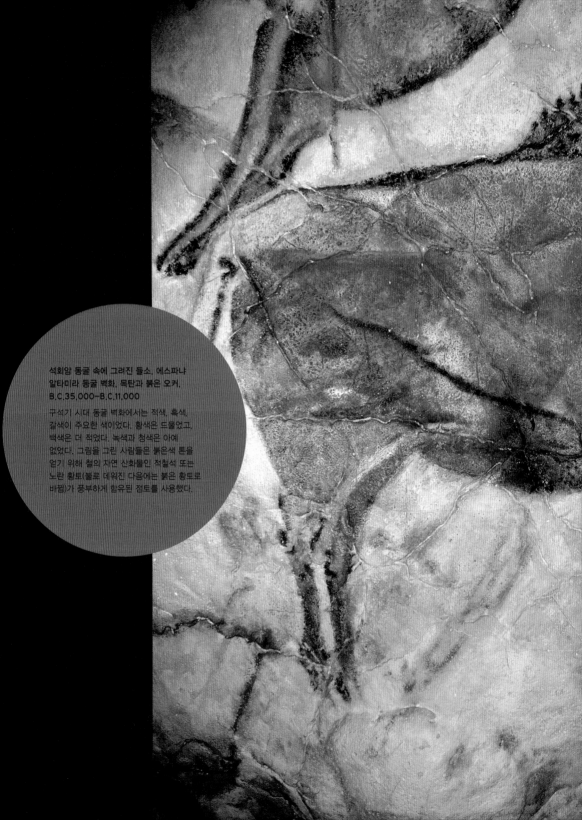

석회암 동굴 속에 그려진 들소, 에스파냐
알타미라 동굴 벽화, 목탄과 붉은 오커,
B.C.35,000—B.C.11,000

구석기 시대 동굴 벽화에서는 적색, 흑색,
갈색이 주요한 색이었다. 황색은 드물었고,
백색은 더 적었다. 녹색과 청색은 아예
없었다. 그림을 그린 사람들은 붉은색 톤을
얻기 위해 철의 자연 산화물인 적철석 또는
노란 황토(불로 데워진 다음에는 붉은 황토로
바뀜)가 풍부하게 함유된 점토를 사용했다.

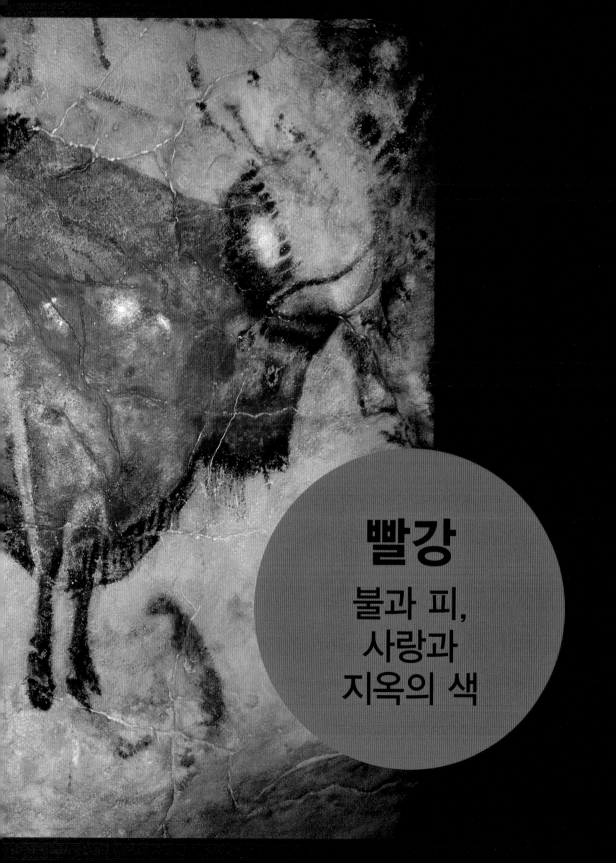

빨강

불과 피,
사랑과
지옥의 색

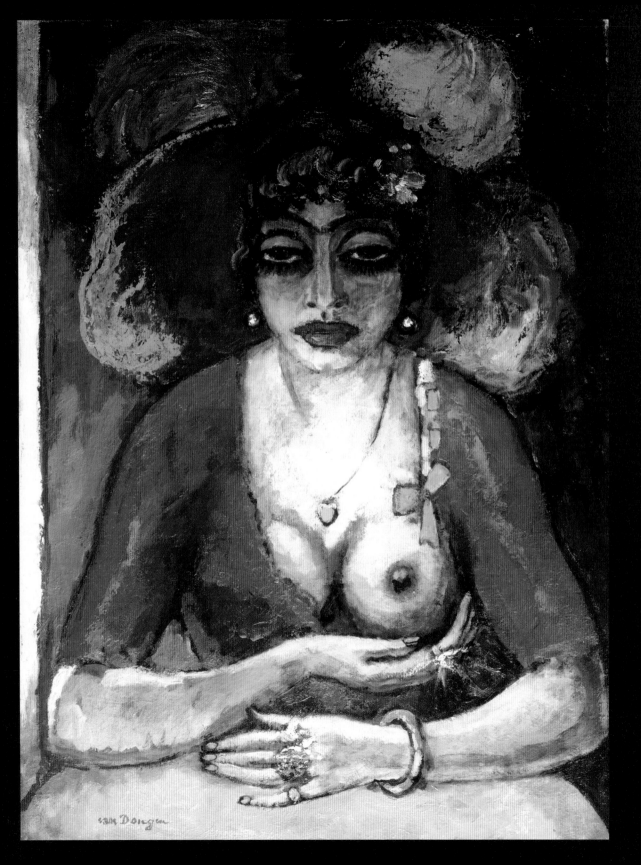

빨강은 흐리멍덩한 색이 아니다. 소심한 파랑과 달리, 빨강은 오만하고, 야심만만하며, 권력 지향적이다. 다른 사람들이 쳐다봐 주기를 원하는 색, 다른 모든 색을 압도하고자 하는 색이다. 하지만 이런 빨강의 거만한 속성에도 불구하고 그의 과거는 썩 영광스럽지 않았다. 빨강에는 숨겨진 면이 있는데, '나쁜 피'를 일컬을 때처럼 '나쁜 빨강'이 그렇다. 바로 그 점 때문에 빨강은 폭력과 분노, 범죄와 과오로 얼룩진, 고약한 유산이 되었다. 빨강을 조심하라. 이 색깔은 이중성을 띠고 있다. 충분히 매력적이지만, '악마의 불꽃'처럼 신중히 다뤄야 하는 색인 것이다.

색을 색 그대로 이름할 수 있는 것이 바로 빨강입니다.
빨강은 그 단독으로 모든 색을 대표하기도 합니다.
영어에서 색을 의미하는 단어인 '컬러color'의 어원이기도 하고요.

그렇습니다. '빨간색'이라고 말하면, 사실 같은 단어를 두 번 말하는 것과 같습니다. 몇몇 단어들, 예를 들어 라틴어 'coloratus', 에스파냐어 'colorado'는 '빨강'을 뜻하는 동시에 '빛깔이 있음'을 뜻합니다. 러시아어 'krasnij'는 '빨강'과 함께 '아름다운'을 뜻하고요. 그래서 '붉은 광장'은 어원적으로 '아름다운 광장'이 되는 것이지요. 고대의 색 체계에서는 흰색, 검은색, 빨간색이 세 개의 극極을 이루었으며, 이를 중심으로 사회적 규칙이 만들어졌습니다. 흰색은 염색 없이 깨끗하고 순수한 것을, 검은색은 염색되지 않았으나 지저분하고 염려스러운 것을 의미했습니다. 빨간색만이 색色이었으며, 유일하게 '색'이라는 이름을 부여받았습니다.

빨강이 자연에서 쉽게 찾아볼 수 없고,
사람의 눈을 확 끄는 색깔이기 때문인가요?

물론 빨강은 주변에서 흔히 볼 수 있는 색들과 확연히 구별됩니다. 하지만 여기에는 다른 이유가 있습니다. 인류는 매우 일찍부터 빨간색 염료와 안료를 다룰 줄 알았고, 그림을 그리거나 옷감을 염색하는 데 빨간색을 사용했습니다. 예술가들은 기원전 35,000년경부터 구석기 시대의 붉은 오커ocher에서 추출한, 붉은색 안료를 사용했습니다. 프랑스 쇼베Chauvet 동굴 벽화 속 동물들을 보면 알 수 있지요. 신석기 시대에는 꼭두서니를 사용했습니다. 다양한 기후대에 분포하는 이 식물의 뿌리에서 빨간 염료를 뽑아낼 수 있었습니다. 또 산화철이 포함된 황토나 수은 광맥에서 빨강을 얻기도 했습니다. 이처럼 빨간색 염료를 만드는 기술은 오래전부터 매우 효율적으로 발전해왔습니다. 이런 이유로 빨강이 성공을 거둔 것이지요.

우리가 앞서 살펴본 '불운한' 파랑과 달리
빨강은 영광스러운 과거를 가지고 있었네요.

맞습니다. 이미 고대 사회에서 빨간색은 많은 사랑을 받았고, 종교나 전쟁에서 힘과 권력을 상징하는 색이 되었습니다. 로마 신화에 나오는 군신軍神 마르스, 로마 군대의 백부장百夫長, 일부 고위 성직자들은 모두 빨간 옷을 입었습니다. 빨강이 강한 인상을 주는 것은, 많은 문명 속에서 '불과 피'라는 두 개의 요소를 나타내기 때문입니다. 우리는 초기 기독교가 형식화한 네 가지 강력한 상징체계에 따라 빨강을 긍정적으로도, 부정적으로도 해석해 볼 수 있습니다. 이 상징체계는 오늘날까지도 폭넓게 쓰이고 있습니다. 우선 불의 색인 빨강은 생명을 상징합니다. 성령 강림 대축일聖靈降臨大祝日의 빨강, 성령의 빨강으로, 재생의 불에서 일어나는 붉은빛 기운입니다. 그러나 불의 빨강을 부정적으로 해석하면 죽음과 지옥을 상징합니다. 불태우고 상처 주고 파괴하는 악마의 빨간색입니다. 다음으로 피의 색인 빨강이 있습니다. 이것은 생명을 부여하고, 더러움을 정화하며, 영혼을 성스럽게 하는 빨강입니다. 다시 말해 구세주의 빨강, 예수 그리스도가 인간의 영혼을 구원하기 위해 십자가에서 흘린 피의 빨강입니다. 그러나 피의 빨강을 부정적으로 해석하면 더럽혀진 육체, 피의 범죄, 죄를 상징하며, 성서에 언급된 금기의 더러움을 상징합니다.

양면성을 지닌 상징체계군요.

상징의 세계에서는 모든 것이 양면적입니다. 특히 색의 경우가 그렇습니다. 각각의 색깔은 상반되는 정체성을 가진 채 둘로 나뉘어 있습니다. 놀라운 것은 길고 긴 색의 역사 속에서 그 두 면이 서로 뒤섞인다는 것입니다. 예를 들어 유다와 예수의 입맞춤을 그린 그림들을 보십시오. 둘은 거의 같은 사람으로 묘사되어 있습니다. 같은 옷, 같은 색깔을 걸친, 마

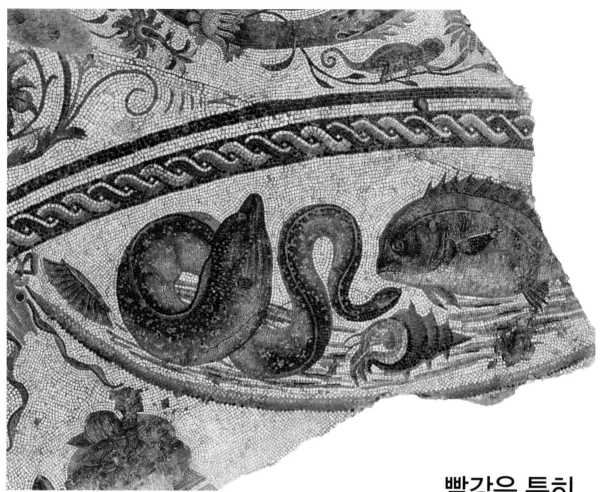

빨강은 특히 권력의 상징으로 여겨져 왔습니다.

치 자석磁石의 양극과 같아 보입니다. 구약성서를 읽어 보십시오. 빨강은 때로는 범죄와 금기의 상징이면서, 때로는 정신의 힘과 사랑의 징표이기도 합니다. 빨강의 상징적 이원성은 아주 오래전부터 있었다고 할 수 있습니다.

로마 예술, 즐리텐(Zliten) 빌라의 모자이크에 그려진 물고기, 3세기, 트리폴리 고고학 박물관

고대의 자주색은 동지중해 연안에서 서식하는, 여러 종류의 연체동물에서 액을 추출하여 만들었다. 가장 인기 있던 것은 뿔소라류의 고둥으로, 그림에서 두 물고기 사이에 위치하고 있다. 소량의 색소를 얻기 위해서는 엄청난 양의 뿔소라가 필요했다. 이런 이유로 가격이 비쌌고, 결국 권력을 나타내는 상징과 얽히게 된다. 염색하는 데 오랜 시간이 걸렸고, 과정도 매우 복잡했으며, 섬유에 흡수되면서 붉은색이나 청색 톤의 색조뿐만 아니라 진한 빨강에서 진한 보라에 이르기까지 여러 가지 다양한 색조를 만들어 냈다. 그뿐 아니라 색도 계속 바뀌어 시간의 흐름에 따라 뉘앙스가 달라지기도 했다.

몇몇 빨강은요! 로마 제국 시대에는 뿔소라murex에서 추출한 색소로 붉은색*을 만들었는데, 재료 자체를 지중해에서 구하기 힘들었기 때문에 빨강은 황제나 전쟁 지도자만 누릴 수 있었습니다. 중세 시대에는 팔레스타인이나 이집트 연안에서 채취했던 뿔소라들이 고갈되면서 이런 염색 원료의 생산 방식이 사라졌습니다. 그 대신 지중해 근방에서 자라는, 사철 푸른 떡갈나무의 잎에 기생하는 케르메스(연지벌레)에서 빨간색을 얻었습니다.

● 자주색을 말한다

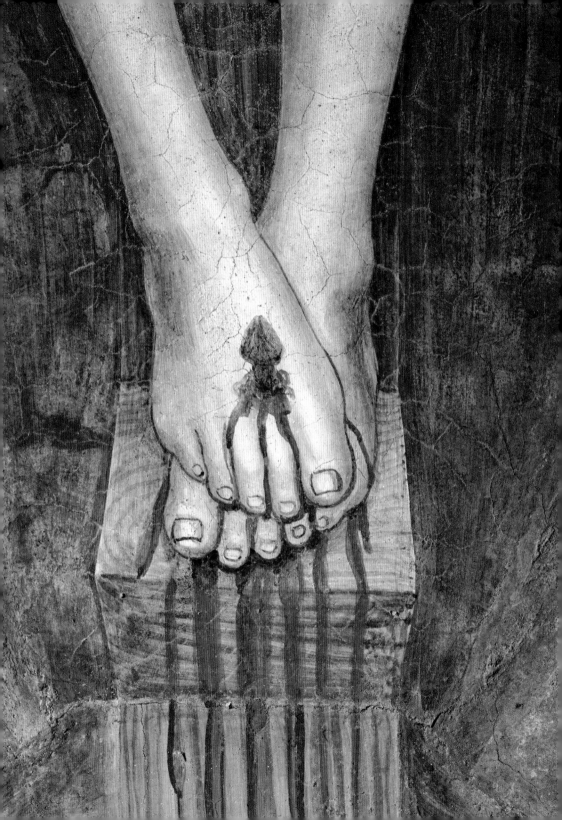

케르메스를 엄청나게 긁어내야만 했겠네요!

그렇습니다. 생산 과정이 까다롭고 복잡해서 가격도 비쌌지만, 그만큼 가치가 있었습니다. 케르메스에서 얻은 빨강은 화려하고 빛날 뿐만 아니라, 햇볕에도 전혀 바래지 않았기 때문입니다. 중세의 영주들은 이 사치스러운 빨강을 한껏 누렸습니다. 반면에 농민들은 보다 싸게 구할 수 있는 '꼭두서니'라는 식물을 이용해 빨간색 염료를 만들었습니다. 꼭두서니에서 얻은 빨강의 단점은 햇볕에 약해서 색이 금방 바랜다는 것이었습니다. 육안으로 이 두 색깔의 차이를 분간할 수 있든 없든 그것은 중요하지 않았습니다. 중요한 건 재료와 가격이었죠. 이 시기에는 사회적으로 두 종류의 빨강이 있었다고 할 수 있습니다. 또한 중세인의 눈에는 물건에 빛이 나는지가 물건의 색깔보다 더 중요했습니다. 빛나는 빨강은 색이 바랜 빨강보다 빛나는 파랑에 더 가까운 것으로 간주되었습니다. 화려하게 빛나는 빨강은 세속의 지도자뿐만 아니라 성직자 사이에서도 여전히 권력의 징표로 사용되고 있습니다. 과거 흰색 옷만 입던 교황은 13-14세기부터 종종 빨간색 옷을 입기 시작합니다. 추기경들도 마찬가지였습니다. 이는 중요한 사람들이 예수 그리스도를 위해 자신들의 피를 바칠 준비가 되어 있다는 것을 의미했습니다. 역설적이게도 같은 시기에 빨강은 악마를 그리는 데도 사용되었습니다. 소설 속에서는 주인공에게 도전하는, 불충한 기사를 묘사하거나 그의 마의馬衣(안장과 말의 엉덩이를 덮는 모포)의 문장을 나타내는 데에도 빨강을 자주 사용했습니다. 당시의 사람들은 빨강의 이런 양면성을 있는 그대로 잘 받아들였습니다.

「빨간 모자」의 경우를 생각해 볼 수 있겠군요. 중세의 위험한 숲길을 가는, 바로 그 '빨강'말입니다. 이때의 빨강 또한 상징의 유희 속으로 들어갔다고 볼 수 있나요?

물론입니다. 가장 오래된 판본을 기준으로 하여, 대략 서기 1000년 전부터 이어진 「빨간 모자」의 모든 버전에서 소녀는 빨간 옷을 입고 있습니다. 역사가들의 말처럼 멀리서도 아이를 잘 알아보기 위해 그렇게 옷을 입힌 걸까요? 아니면 몇몇 고대 문헌들에 나온 것처럼 이야기가 전개되는 시점이 성령 강림 대축일이고, 그 축일의 공식 전례 색깔이 빨간색이기 때문일까요? 그것도 아니면 정신분석학자들이 해석하는 것처럼 사춘기의 초입에 든 소녀가 늑대와 자고 싶은 욕망을 강렬히 느꼈고, 그 경험에서 나온 피의 색깔이 빨간색이기 때문일까요? 저는 기호학의 관점에서 이 이야기를 바라보고 싶습니다. 빨간 옷을 입은 소녀가 검은 옷을 입은 할머니에게 하얀 버터가 들어 있는 작은 단지를 가져다준 것이라고요. 우리는 여기서 중세 문화의 체계 속에서 기본을 이루는 세 가지 색을 발견할 수 있습니다. 이런 삼색의 구성은 다른 전래 동화에서도 등장합니다. 백설 공주는 검은 옷을 입은 마녀로부터 빨간 사과를 받습니다. 「여우와 까마귀」에서는 검은 까마귀가 하얀 치즈를 떨어뜨리자 붉은 털의 여우가 그것을 물고 달아납니다. 이렇게 백색, 적색, 흑색의 3색이 표준 역할을 하는 상징 코드는 이미 많은 분야에서 찾아볼 수 있습니다.

방금 말한 상징 코드는 중세의 의복이나 상상 세계 속에서 존재한다고 볼 수 있겠군요. 하지만 일상생활 속에서까지는 아니겠죠!

물론 실생활에도 영향을 미쳤습니다. 염색업자를 예로 들어보겠습니다. 도시의 몇몇 염색업자들은 붉은색 ― 노란색과 흰색도 함께 취급 ― 을 전문적으로 취급할 수 있는 권리를 부여받았고, 다른 염색업자들은 파란색 ― 녹색과 검은색도 함께 취급 ― 을 전문적으로 다룰 권리를 부여받았습니다. 베네치아, 밀라노, 뉘른베르크에서 꼭두서니로 붉은색을 만드는 염색업자들은 연지벌레로 붉은색을 만들 수 없었습니다. 다른 업자의 색을 함부로 건드리면 소송을 당했지요. 붉은색 취급 염색업자와 푸른색 취급 염색업자는 각기 다른 장소에서 작업을 했습니다. 만일 붉은색 염색업자들이 먼저 강물을 이용하면 강물이 온통 붉어져 청색 염색업자들이 한동안 물을 사용할 수 없었기 때문입니다. 이런 이유로 수세기 동안 염색업자들 사이에는 갈등과 악감정이 지속되었습니다. 아무튼 당시 섬유산업은 유럽의 유일한 진짜 산업이었으므로 첨예하게 이해관계가 맞섰다고 할 수 있습니다.

젠틸레 벨리니, 〈총독〉,
1460-1462, 보스턴 미술관

유럽의 다른 어떤 나라보다 이탈리아에서 빨강은 오랫동안 권
력을 상징하는 색이었다. 베네치아에서는 의식을 거행할 때 총
독이 진홍색 옷을 입고, 사슴뿔 모양의 진홍색 공식 총독 모자
를 썼다. 옷과 모자는 연지벌레(케르메스 일리키스)를 말려 얻

은, 고가(高價)의 붉은색 염료로 염색했다. 위엄과 권세의 표상
이었던 진홍색은 서양 중세가 그 비법을 잃어버렸던 고대의 자
주색을 상기시킨다.

[왼쪽]
**아서 래컴, 〈빨간 모자〉,
1902, 파리, 프랑스 국립 도서관**

'빨간 모자' 이야기는 매우 오랜 역사를
가졌다. 벨기에 리에주 지역에서는 이미
1000년경부터 '작은 빨간 드레스'가
전해져 왔다. 그러나 왜 소녀가 빨간
옷을 입었는지는 여전히 의문으로 남아
있다. 어린아이에게 강렬한 색의 옷을
입히는 당시의 관습 때문이었을까?
그날이 축제일이어서 가장 예쁜 옷을 입힌
걸까? 이야기의 배경이 되는 성령 강림
대축일의 공식 전례 색깔이 빨간색이어서
빨간 옷을 입힌 걸까? 브루노 베텔하임의
정신분석학적 해석처럼 사춘기 초입에
들어선 소녀가 늑대와 자고 싶은 욕망을
강렬히 느꼈고, 이러한 섹슈얼리티를
상징하는 색이 빨간색이었기 때문일까?

[오른쪽]
**세실리오 플라 이 가야르도, 〈악마의 유혹〉,
잡지 『블랙 앤 화이트(Blanco y Negro)』
1900년 7월 1일 자 표지, 파리,
장식 예술 학교 도서관**

19세기 말의 도판에서는 매춘부뿐만 아니라
팜 파탈과 '여자 악마'도 빨간색과 연관되어
있었다.

Blanco y Negro

30 CENTS.

NUM. 478

정말이지 우리의 '불손한' 빨강은 종교 개혁가들의 마음에 들지 않았겠군요.

무엇보다도 그 색이 '교황주의자'들의 색이었으니까요. 신교도 종교 개혁가들에게 빨강은 부도덕한 색이었습니다. 그들은 붉은 옷을 입은 대탕녀 바빌론이 바다에서 온 짐승에 올라탄 요한 계시록의 한 장면을 그 근거로 들고 있습니다. 루터에게 바빌론은 곧 로마*입니다. 따라서 빨강은 교회와 선량한 기독교인의 의복에서 추방해야 하는 색인 것입니다. 빨강의 이런 '회피'는 16세기부터 영향을 미치기 시작했습니다. 남성들이 빨간 옷을 기피하게 된 것입니다. 물론 추기경이나 몇몇 기사단 회원들은 예외였습니다. 반면 가톨릭 여성 교도들은 빨간 옷을 입을 수 있었습니다. 그리하여 기묘하게도 남녀의 복식 색깔이 뒤바뀌게 됩니다. 중세 시대에는 성모 마리아의 영향으로 파랑이 여성적 이미지였고, 권력과 전쟁을 상징하는 빨강은 남성적 이미지였습니다. 그런데 이것이 바뀌게 된 것이지요. 이후 파랑은 눈에 덜 띄는 색으로 여겨져 남성의 색이 되고, 빨강은 여성 쪽으로 이동하게 됩니다. 그 흔적은 오늘날에도 남아 있습니다. 남자아이의 색으로 파랑을, 여자아이의 색으로 분홍을 선택하는 경향이 그것입니다. 그리고 빨강은 19세기까지 여성의 결혼식 드레스 색깔로 남아 있게 됩니다.

결혼식 드레스의 색깔이 빨간색이었다고요!

물론입니다. 특히 농촌 지역에서는 대다수가 빨간 드레스를 입었습니다. 왜 그런 걸까요? 대부분의 사람들은 결혼식 날 가장 멋진 옷을 입는데, 당시 가장 아름답고 화려한 드레스는 당연히 빨간색이었습니다. 이 색은 염색업자들이 가장 잘 만들어 낼 수 있었던 색깔이기도 했고요. 여기서 우리는 하나의 양면성을 발견하게 됩니다. 오랫동안 매춘부들은 반드

● 루터는 빨강을 바빌론의 나이 든 창녀처럼 치장한 로마 가톨릭교를 상징하는 색으로 보았다.

시 빨간색 천 조각을 몸에 걸쳐야만 했습니다. 거리에서 사람들이 그들을 더 잘 분간하기 위함이었죠. 같은 이유로 사창가의 문간에는 빨간색 초롱을 달아야 했습니다. 이처럼 빨간색은 자비의 색이면서 한편으로 육체로 지은 죄의 색이기도 했습니다. 여러 세기를 거치면서 빨간색은 금기의 색, 위반의 색이 됩니다. 법관이 법정에서 입는 옷도, 피를 불러오는 사형 집행인의 장갑과 두건 색깔도 같은 이유로 빨갛습니다. 게다가 18세기부터 붉은 헝겊은 위험을 알리는 신호가 됩니다.

공산당을 상징하는 붉은 깃발과 연관이 있나요?

그렇습니다. 1789년 10월부터 프랑스 제헌 의회는 소요나 폭동이 일어날 경우 모든 사거리에 적색기를 꽂음으로써 공권력의 개입을 알려야 한다고 공포했습니다. 적색기가 꽂히는 순간부터 "질서를 어지럽히는 모든 집회는 범죄 행위로 취급되므로 강제로 해산해야 한다"는 것입니다. 1791년 7월 17일, 파리 시민들은 샹드마르스 광장에 모여 외국으로 망명을 시도하다가 바렌에서 붙잡힌 루이 16세의 폐위를 촉구하며 시위했습니다. 그 시위가 폭동의 분위기로 변해가자, 당시 파리 시장이었던 바이는 급히 적색기를 올려 공공질서의 붕괴를 경고했습니다. 그런데 군중이 해산하기도 전에 국민 방위대가 아무런 경고도 없이 총을 쏘아 버렸습니다. 이로 인해 50여 명이 사망했고 이들은 '혁명의 희생자'가 되었습니다. 여기서 "그들이 흘린 피로 물든" 적색기는 본래의 의미와 정반대로, 억압받는 민중, 앞으로 나아가는 혁명을 상징하는 깃발이 되었습니다. 나중에는 프랑스의 상징이 될 뻔하기도 했지요.

프랑스의 상징이라고요?

그럼요! 1848년 2월, 공화정 선포에 분노한 파리 시민들은 시청 앞에서 붉은 깃발을 휘날렸습니다. 그때까지는 삼색기가 프랑스 혁명의 상징이었습니다. 일반적으로 사람들이 주장하는 것과 달리, 삼색기는 왕의 상징인 흰색 휘장과 파리 국민 방위대의 상징색인 파랑, 빨강이 합쳐진 것이 아닙니다. 실상은 빨강과 갈색의 배합이 더 자주 사용되었습니다.

47

야코벨로 알베레뇨, 〈요한 계시록의 전례 병풍〉 왼쪽 패널, 1360–1390, 베네치아 아카데미아 미술관

요한 계시록에는 "자주색과 진홍색 옷을 입고, 손에는 금잔을 들고, 머리가 일곱이고 뿔이 열 개 달린 짐승 위에 올라탄" 신비한 여인에 대한 묘사가 등장한다. 바로 바빌론의 대탕녀

다. 중세 기독교와 신교의 종교 개혁 시대를 살던 사람들에게 이 기묘한 여인의 이미지는 빨간색을 피하게 하는 데 큰 몫을 했다.

빨강, 파랑, 하양의 3색 배합은 미국 혁명의 색깔이 됩니다. 그런데 1848년에는 삼색기가 프랑스 시민들의 신뢰를 얻지 못했습니다. 국왕 루이 필리프와 부패한 정부의 상징이었기 때문입니다. 그러자 시민들 중 한 사람이 "민중의 고난의 상징이자 과거와의 단절을 의미하는" 적색 깃발을 공화국의 공식적인 국기로 인정할 것을 요구했습니다. 이 긴장된 순간에 임시 정부의 일원이었던 라마르틴이 등장하였고 삼색기를 구하게 됩니다. 그는 "적색기는 공포 정치를 상징하는 깃발입니다. 그것은 단지 샹드마르스 광장에서 휘날렸을 뿐이지만 삼색기는 조국의 이름과 영광과 자유를 걸고 전 세계에서 휘날렸습니다"라고 말했습니다. 그럼에도 불구하고 적색기는 많은 나라에서 이념과 체제를 상징하는 깃발이 됩니다. 1918년 소비에트 연방과 1949년의 중국은 붉은 깃발을 국가의 상징으로 삼게 됩니다. 빨간색에 대한 거부감 혹은 경계심과 관련된 재미있는 일화가 있습니다. 프랑스 군대에서 국기를 접을 때 겉에서는 파란색만 보이고, 부득이한 경우 하얀색은 조금 보여도 무방하지만 빨간색은 절대 보여서는 안 된다고 합니다. 이는 혁명에 대한 나쁜 기억이 집단 금기처럼 남아 있는 것이라 할 수 있겠지요.

앞으로도 우리는 계속해서 과거의 상징체계로부터 영향을 받을 것이라는 말씀인가요?

상징의 영역에서 사라지는 건 아무것도 없습니다. 서양에서 권력과 귀족을 상징하는 빨강은 — 아시아 문화권에서는 노랑이 이 역할을 맡고 있습니다. — 혁명과 프롤레타리아를 상징하는 빨강과 오랜 세월을 함께했습니다. 그리고 빨강은 축제, 산타클로스, 사치와 공연 활동 등을 상징하고 있습니다. 연극이나 오페라 공간은 흔히 빨간색으로 장식되어 있습니다. 일상 표현에서도 화난 상황을 묘사할 때 "성이 나서 얼굴이 붉어지다rouge de colère"나 "격노하다voir rouge" 등 '빨강rouge'이 들어가는 표현을 사용합니다. 옛 상징체계가 그대로 작동하는 것이지요. 그리고 우리는 여전히 빨강을 에로티시즘이나 정염과 연관 지어 사용합니다.

그렇지만 일상생활에서 빨강은 눈에 잘 띄지 않는 '검소한' 색 아닌가요?

파랑이 전진하면 빨강은 후퇴하는 것 같습니다. 우리가 사용하는 물건이 빨간색인 경우는 드뭅니다. 예를 들어 빨간색 컴퓨터를 상상해 보십시오. 믿을 만한 물건이라고 여겨지지 않을 겁니다. 빨간 냉장고는 어떻습니까? 과열된 냉장고처럼 보이겠지요. 그러나 다른 한편으로 빨강은 예로부터 내려오는 상징성을 그대로 유지하고 있습니다. 금지를 나타내는 각종 표지판, 빨간 신호등, 핫라인(긴급전화), 적신호, 레드카드, 적십자, 이탈리아의 약국 등 사회적 상징 속에서 여전히 폭넓게 사용되고 있습니다. 이렇듯 빨간색은 대부분 피나 불과 관련되어 있습니다. 이쯤에서 제 개인적 경험 하나를 들려드리겠습니다. 신혼 초에 저는 빨간색 중고차 한 대를 구입했습니다. 당시 프랑스에는 빨간색 자동차가 많지 않았지요. 점잖은 운전자들은 빨간색이 너무 강렬하고 튀어서 싫어했고, 속도를 즐기는 운전자들은 너무 점잖고 엔진 성능이 떨어지는 느낌이 들어 싫어하는 등 빨간색 자동차를 원하는 사람이 없었습니다. 그래서 제가 빨간색 중고차를 선택할 때는 가격적 혜택까지 누릴 수 있었습니다. 그런데 이 자동차는 오래가지 못했습니다. 주차장의 철제 격자 하나가 제 자동차의 보닛 위로 떨어져 완전히 망가졌기 때문입니다. 그때 저는 이렇게 생각했죠. "상징에는 다 이유가 있어. 내 자동차는 정말 위험한 자동차였어."

〈성 퀴리쿠스(Quiricus)와 그 어머니 성녀 율리타(Julitta)의 박해〉, 발 데 보이에 위치한 두로(Durro) 지역 산트 키릭 예배당에서 가져온 제단 가리개 일부, 12세기 중반, 바르셀로나, 국립 카탈루냐 미술관

로마네스크 예술에서 사형 집행인은 붉은 옷을 입고 있거나 붉은색으로 몸이 칠해져 있다. 이런 방식의 묘사는 오랫동안 기독교 도상 속에 남아 있게 된다. 빨강은 정의와 박해를 동시에 나타낸다.

포스터, 옛 에콜 데 보자르의 일반 작업장,
1968년 5월, 파리, 프랑스 국립 도서관

원래 적색기는 위험을 알리는 신호로 사용된
평화의 깃발이었으나 프랑스 혁명기인
1791년 7월 17일 샹드마르스의 학살을
거치면서 그들이 흘린 피로 물든 봉기의
색, 정치적인 색으로 바뀐다. 적색기는
이런 상징 역할을 19세기와 20세기 내내
간직하게 된다. 그러면서 좌파 성향의
정당, 진보의 힘, 진행 중인 혁명 등 붉은색
계열의 다른 상징들도 탄생시킨다. 하지만
적색기는 1968년 5월 파리의 시위 현장에서

ODEON
THEATRE DE L'EUROPE

DIRECTION LLUÍS PASQUAL **1995 - 96**

아마트(Amat), 파리 오데옹 유럽 극장
포스터, 1995, 파리, 포르네 도서관

오랫동안 유럽 대다수 연극, 연주회, 오페라의 공간들은 내부
가 붉은색으로 장식되어 있었다. 의자, 벽, 모켓, 카펫, 무대의
커튼 등에서 축제와 쾌락, 과장과 장중함의 색깔인 빨강이 선

택되었다. 이런 전통은 비록 예전보다 덜하긴 하지만 오늘날
의 다양한 공연장에서도 발견된다.

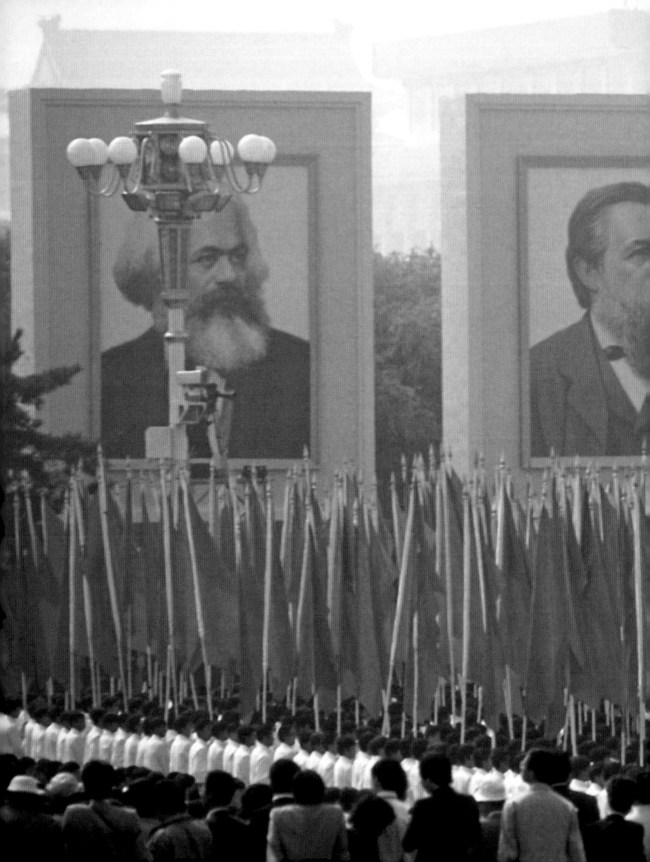

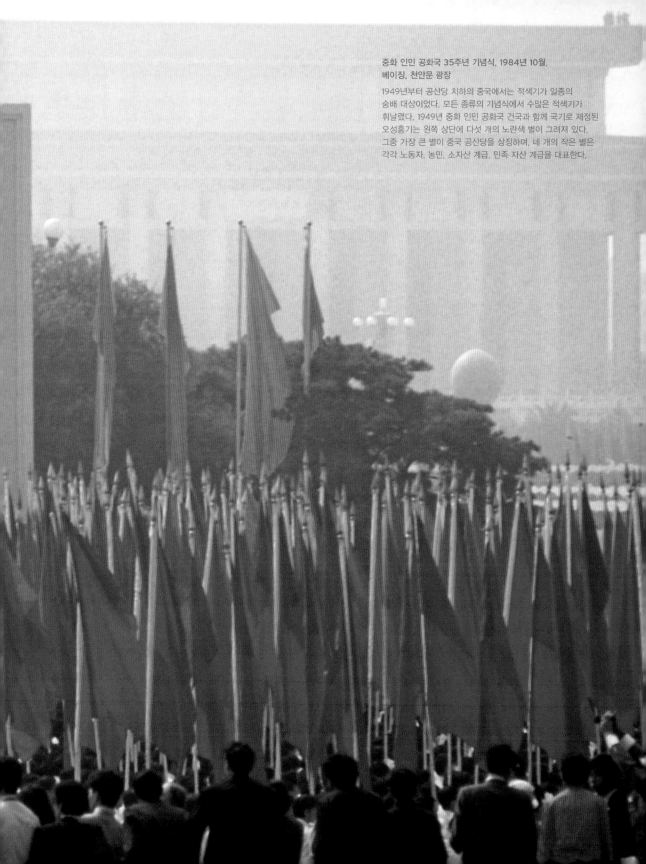

중화 인민 공화국 35주년 기념식, 1984년 10월,
베이징, 천안문 광장

1949년부터 공산당 치하의 중국에서는 적색기가 일종의
숭배 대상이었다. 모든 종류의 기념식에서 수많은 적색기가
휘날렸다. 1949년 중화 인민 공화국 건국과 함께 국기로 제정된
오성홍기는 왼쪽 상단에 다섯 개의 노란색 별이 그려져 있다.
그중 가장 큰 별이 중국 공산당을 상징하며, 네 개의 작은 별은
각각 노동자, 농민, 소자산 계급, 민족 자산 계급을 대표한다.

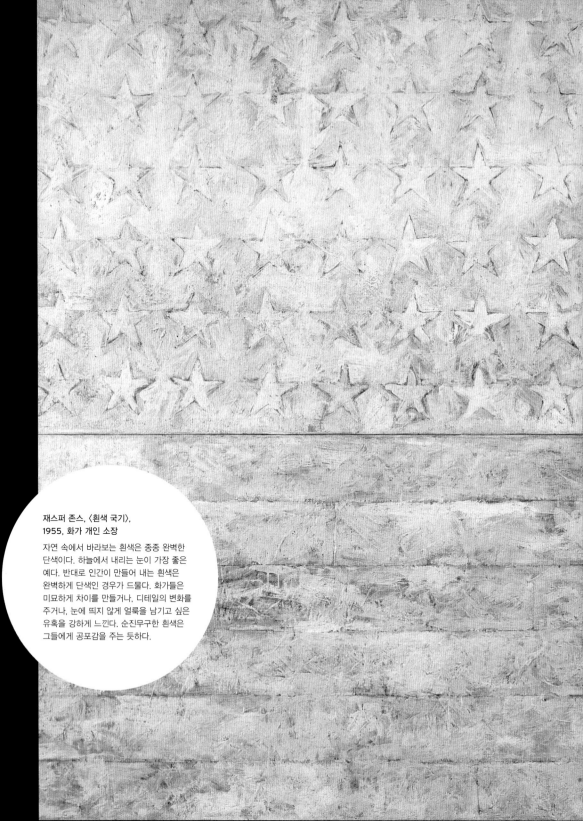

재스퍼 존스, 〈흰색 국기〉,
1955, 화가 개인 소장

자연 속에서 바라보는 흰색은 종종 완벽한
단색이다. 하늘에서 내리는 눈이 가장 좋은
예다. 반대로 인간이 만들어 내는 흰색은
완벽하게 단색인 경우가 드물다. 화가들은
미묘하게 차이를 만들거나, 디테일의 변화를
주거나, 눈에 띄지 않게 얼룩을 남기고 싶은
유혹을 강하게 느낀다. 순진무구한 흰색은
그들에게 공포감을 주는 듯하다.

하양

순수와 순결을
주장하는 색

"하양? 그런데 하양은 색이 아니잖아요!"
우리가 종종 듣는 이 클리셰는 생명력이 길다.
'불쌍한' 하양은 제대로 된 가치 평가를 받기까지
숱한 어려움을 겪었으며, 역사적으로 말도 안 되게
융통성 없는 대접을 받았다. 사람들은 이 색에 좀처럼
만족하지 않았다. 항상 더 많은 것을 요구하면서,
"하양보다 더 하얀" 것을 원했다. 그러나 이 색이야말로
가장 오래되고, 가장 충성스럽고, 태곳적부터 가장
강하고 보편적인 상징이었으며, 우리에게 삶과
죽음이라는 핵심을 말해 주는 색이다. 그리고 어쩌면
하양은 ― 이런 이유로 그토록 눈독을 들이는지는
모르지만 ― 우리가 잃어버린 무구無垢에 대해 넌지시
말해 주는 색이기도 하다.

마리사 베렌슨, 스탠리 큐브릭 감독의 「베리 린든」, 1975
고대 그리스 시대부터 현재까지 유럽 여성들은 얼굴에 다양한
색조, 특히 흰색과 빨간색 분을 발라 아름다워지려고 했다.
오랫동안 하양 색조를 표현하기 위해 납으로 만든 안료인
백연(白鉛)을 사용하였다. 백연의 독성은 이미 알려져 있었지만,
사용 방법이 간단하고, 발리거나 퍼지는 힘이 강해 19세기가
되어서야 겨우 사용이 중단되었다.

하양을 논의의 대상으로 삼을 때 우리는 약간 주저하게 됩니다.
그리고 이렇게 자문합니다. "하양이 과연 색인가?"
이 질문은 선생님과 같은 색 전문가에게 불경한 질문인가요?

그 질문은 사실 현대에 들어서 제기된 것입니다. 옛날이라면 말도 안 되는 질문이라고 했겠지요. 우리 선조들에게 하양은 의심할 여지가 없이 분명히 하나의 색이었습니다. 고대의 색 체계에서는 빨강, 검정과 함께 세 가지 기본색 가운데 하나이기까지 했으니까요. 회색빛을 띤 구석기 시대의 동굴 벽화를 보세요. 이미 동물 그림을 흰색으로 칠하기 위해 백악白堊 따위의 광물질을 사용한 흔적을 찾을 수 있습니다. 중세 시대에는 채색 수사본手寫本의 양피지 — 본래 밝은 양털의 베이지색 또는 달걀 껍질의 엷은 백색 — 위에 흰색을 덧대어 칠했습니다. 고대 사회에서는 무색無色을 안료나 염료가 섞이지 않은 모든 것으로 정의했습니다. 회화나 염색에서 무색은 '돌의 회색', '원목의 밤색', '양피지의 베이지색', '천연 직물의 자연색' 등 물리적 실현 매체의 색으로 표현되었습니다. 흰색이 무색의 역할을 하게 된 것은 인쇄술이 텍스트와 이미지를 전달하는 주요 매체로 종이를 선택하면서부터입니다. 하양을 색의 0도 혹은 색의 부재로 간주한 것이지요. 현재 이런 관점을 가지고 있는 사람은 더 이상 없을 것입니다. 그동안 과학자들 사이에 많은 논쟁이 있었기에, 이제는 고대 사회가 지혜롭게 생각한 것처럼 흰색은 다른 색들과 대등하게 하나의 색으로 다시 인정받게 되었습니다.

이 점에 대해 우리 선조들이 매우 심사숙고했군요.

그렇습니다. 그들은 반짝이지 않는 흰색과 반짝이는 흰색을 구분하기까지 했습니다. 프랑스어 'albâtre(백대리석)'와 'albumine(흰자질)'의 어원인 라틴어 'albus'는 '반짝이지 않는 흰색'을 의미하고, 유권자에게 자신을 소개하기 위해 흰색 토가를 걸친 사람을 뜻하는 프랑스어 'candidat(후보자)'의 어원인 라틴어 'candidus'는 '반짝이는 흰색'을 뜻합니다. 게르만민족에 속하는 단어에도 두 가지 흰색이 있습니다. 'black(반짝이는 검정)'과 유사한 'blank'는 '반짝이는 흰색'을 뜻하는데, 이 단어는 게르만족의 침입 이후 프랑스어로 자리 잡게 됩니다. 현대 독일어에 남아 있는 'weiss(흰)'는 '반짝이지 않는 흰색'을 뜻합니다. 예전에는 종종 무광택과 광택, 밝음과 어두움, 매끄러움과 거칢 사이의 차이를 색상들 사이의 차이보다 더 중요시했습니다.

유대교에서 양피지를 준비하는 모습

양피지 위에 글씨를 쓰거나 그림을 그리려면 준비 작업을 오래 해야 한다. 양, 염소, 송아지 등의 동물 가죽은 우선 기름기를 걷어 내고, 살을 떼어 내야 한다. 그다음에 가죽을 팽팽하게 당기고, 문지르고, 얇게 펴고, 표백하기 전에 반들반들 닦아 내는 작업을 거쳐야 한다. 대개의 경우 이런 작업을 위해 가루 형태의 백악白堊을 사용했다. 작업 과정의 질과 상관없이 양피지의 두 면, 즉 털과 살 부분을 같은 모양이나 결, 색깔로 만들어 내지는 못했다.

프랑스어에서는 흰색이
'부재'나 '결여'와 연관되어 있습니다.
'page blanche(흰 종이)'는 내용 없음을,
'voix blanche(흰 목소리)'는
목이 잠겨 소리가 나지 않는 상태를,
'nuit blanche(하얀 밤)'은
뜬눈으로 지새운 밤을,
'balle à blanc(하얀 실탄)'은 공포탄을
뜻합니다. 아! 또 하나 생각났네요.
"J'ai un blanc!(하얀 곳이 생겼어!)"

확실히 우리가 사용하는 어휘 속에는 그러한 의미의 흰색이 흔적으로 남아 있습니다. 한편 우리 머릿속에서는 흰색을 자연스럽게 순수나 순결과 연결시킵니다. 흰색의 이런 상징성은 매우 강력합니다. 흰색의 상징체계는 유럽에서 자주 사용되고 있으며, 아프리카나 아시아에서도 발견됩니다. 지구 곳곳에서 흰색은 '순수', '처녀', '정결', '순진무구함'을 가리킵니다. 왜 그럴까요? 아마도 흰색이 다른 색들보다 상대적으로 균일하고 통일되며 다른 것과 전혀 섞이지 않는 상태를 쉽게 유지하기 때문일 것입니다. 하늘에서 내리는 눈은 이런 상징성을 더욱 강화합니다. 지저분해지지 않는 한, 눈은 단색으로 사방을 통일해 버립니다. 자연에 있는 그 어떤 색깔에도 이런 힘은 없습니다. 식물의 세계에도, 바다에도, 하늘에도, 돌과 대지에도 없습니다. 오로지 눈꽃만이 순수를, 더 나아가서는 순진무구함과 처녀성과 평온과 평화를 연상시킵니다. 이미 14세기와 15세기, 백년전쟁 시기부터 사람들은 증오와 학살을 중단시키기 위해 흰색 깃발을 휘둘렀습니다. 당시 하양은 '폭력'의 빨강과 대척점에 있었습니다. 하양의 이런 상징적 측면은 거의 모두에게 공통되는 것이었으며, 세월이 흘러도 변하지 않았습니다.

기억이 나지 않음을 이르는 말

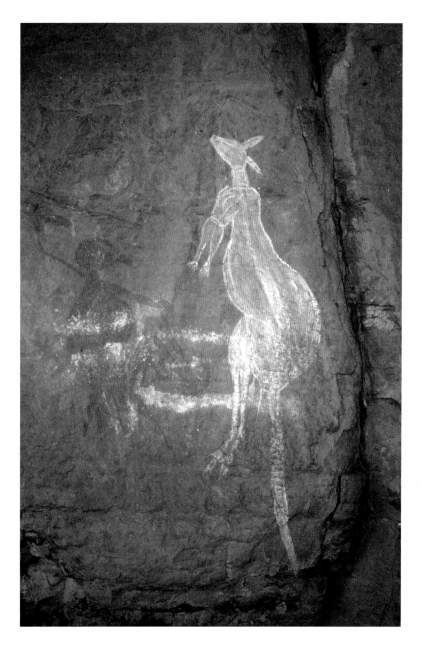

B.C.9,000~B.C.7,000년경 오스트레일리아 원주민 암석에 그려진 캥거루 모습, 호주 카카두 국립 공원, 노우랜지 바위(Nourlangie Rock)

신석기 시대부터 빨강과 하양은 한 쌍을 이루어 사용되었다. 수공업자나 화가들은 이 두 색을 조화롭거나 상반되는 효과를 거두기 위해 사용했다. 빨강과 하양은 하양과 검정의 조합보다 훨씬 더 오랫동안 강력한 조합으로 남아 있었다.

로런스 앨마 태디마, 〈의문〉, 19세기, 개인 소장

로마 귀족 계층의 젊은이들은 흰색 옷을 입어야 했다. 적어도
로마 제정 초기 1세기 말까지 이런 풍습은 유지되었다. 그 이후
소녀나 성인 여성들이 동방이나 야만족의 유행을 따라 화려한
색깔의 옷을 입기 시작했다. 남성들은 토가 프라에텍스타(toga
praetexta)®의 사례에서 보듯 오랫동안 제한적으로 색이 쓰였고,
시기적으로도 조금 더 지나서야 다양한 색의 옷을 입을 수
있었다.

● 적자색의 가장자리 장식이 있는
토가로서 집정관 및 관직자의
공복(公服)

'처녀성'이라고 말씀하셨는데…
지난번에 말씀하시길, 빨간색이 오랫동안 여성의
결혼식 드레스 색깔이었다고 하시지 않으셨나요?

맞습니다. 로마 시대에 여성의 처녀성은, 그 이후의 시대
가 상징성을 부여한 만큼 중요하게 여겨지지 않았습니
다. 그러다가 기독교식 결혼이 제도적으로 뿌리를 내린
13세기에 처녀성은 상속과 혈통 문제로 중요해졌습니
다. 태어날 사내아이는 그 아버지의 아들이 틀림없어야
했고, 이 점은 점차 하나의 강박관념이 됩니다. 18세기
말, 즉 부르주아의 가치가 귀족의 가치보다 우위를 점하
기 시작할 무렵부터 젊은 여성들은 그들의 처녀성을 증
명해 보여야 했습니다. 이는 당연한 일로 여겨졌지요. 결
혼식 때 흰 드레스를 입어야 했던 이유를 이제 짐작하실
수 있으시겠지요. 이런 사회적 규범은 아직도 남아 있습
니다. 결혼식을 올리는 것이 더 이상 의무가 아닌 오늘날
에도 결혼식을 하는 이들은 하얀 옷을 입고 성대하게 의
식을 올리고 싶어 합니다. 옛 전통에 따라 결혼하는 셈이
지요.

오랫동안 흰색은 위생을 담보하는 색이기도 했습니다.

여러 세기 동안, 몸에 닿는 모든 직물(시트, 수건, 오늘날 속옷
이라 부르는 것)은 위생상의 이유로 흰색이었습니다. 하양
은 청결과, 검정은 불결과 연관되어 있었으니까요. 그렇
지만 여기에는 현실적인 이유도 있었습니다. 세탁을 위
해 직물을 삶을 때, 특히 대마나 아마, 목화로 만든 직물
인 경우에, 염색한 물이 쉽게 빠졌습니다. 그러나 흰색은
가장 안정적이고 견고히 남아 있는 색이었습니다. 끝으
로 도덕적 터부가 작용했다는 점을 강조해서 말씀드리고
싶습니다. 중세 시대에는 흰색 셔츠가 아닌 다른 색 셔츠
를 입는 것은 맨몸을 드러내는 것보다 훨씬 더 추잡한 것
으로 간주되었습니다.

호아킨 소로야, 〈엄마〉, 1895, 마드리드, 소로야 미술관
몸에 닿는 모든 직물은 오랫동안 위생과 도덕상의 이유로 흰색이었다.
이 영역에 실질적 변화가 온 것은 1930년대를 거치면서부터다. 오늘날
우리는 화려한 색깔의 속옷을 입거나 여러 가지 빛깔의 수건을 사용하고,
초록이나 노랑, 빨강, 심지어 검정 이불 속에서 잠을 자는 등 우리
선조들이 알았다면 경악했을 법한 관습을 받아들였다.

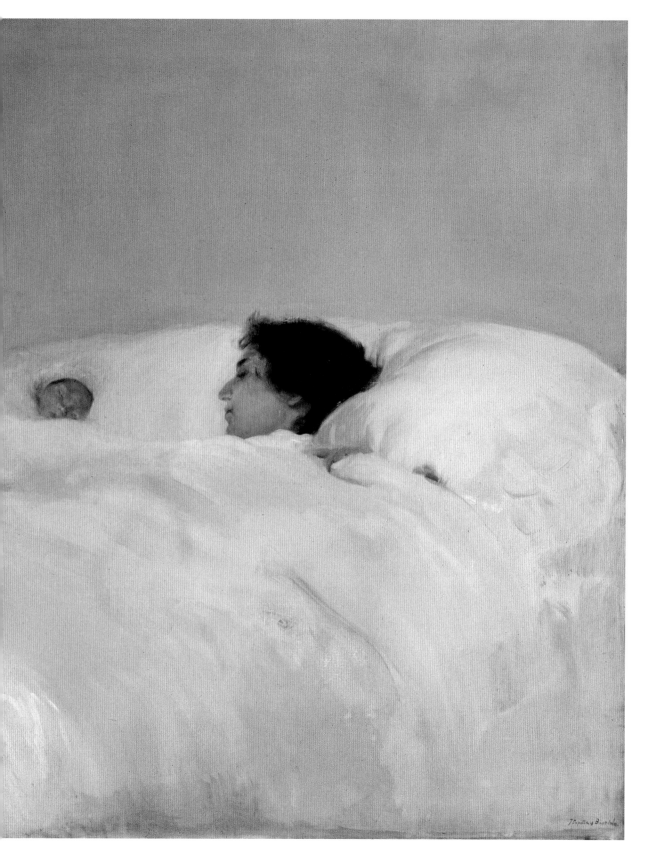

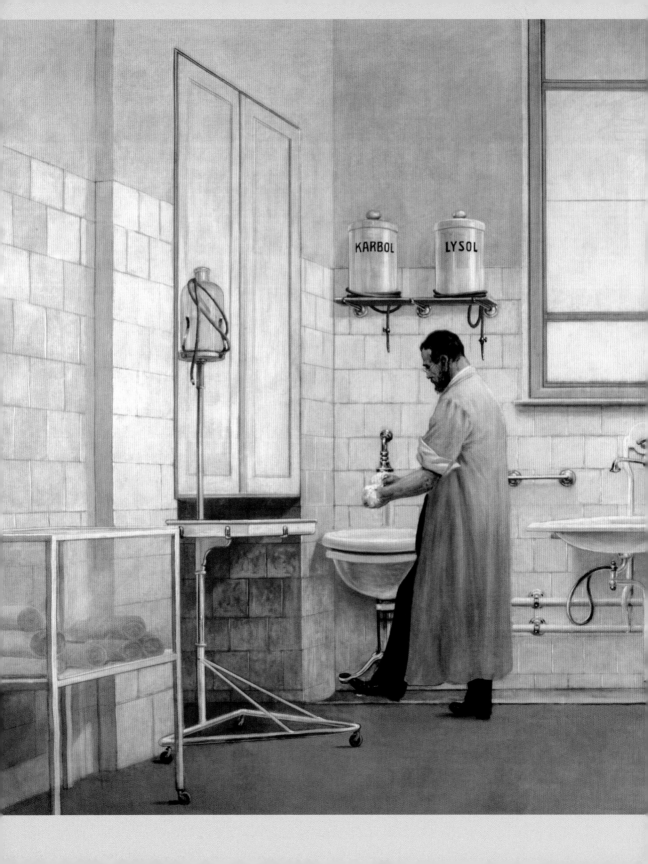

빈 분리파, 〈병원 소독〉,
1900년경, 베를린,
독일 역사 박물관

예로부터 흰색은 늘 '깨끗함'과
연관되어 있었다. 위생 업무
수행이나 건강 관련 장소에 흰색이
많이 사용된 것도 그런 이유에서다.
하지만 회화나 염색 분야에서
충분히 사용될 만큼의 '진짜
흰색'이 생산되는 데는 18세기,
아니 19세기까지 기다려야 했다.
그 이전에 직물의 염색이나 벽을
칠하는 데 사용된 흰색은 다소
회색, 노르스름한 색, 베이지색
또는 상아색을 띤 경우가 많았다.

예브게니아 아부게바, 〈티크시Tiksi〉 시리즈 사진,
시베리아, 2012

눈이나 얼음 위에서는 작은 얼룩도 멀리서 잘 보인다. 같은
이유로 겨울에 스키를 타거나 도보 여행을 하거나 등산을
하는 사람들은 다른 시공간에서라면 엄두도 못 낼 아주
화려한 색깔의 옷을 입는다.

까마득히 옛날의 일처럼 느껴지는데요…

최근까지 그랬습니다. 우리의 증조부모들만 하더라도 흰색이 아닌 시트 위에서 잠을 잔다는 것은 상상도 못 했겠지요. 변화는 조금씩 천천히 일어났습니다. 우선 부드러운 색조, 파스텔 톤의 색들(하늘색, 분홍색, 연녹색) — 말하자면 중간색이라 할 수 있는 것들 — 이 허용되었습니다. 그다음으로는 줄무늬가 허락되었습니다. 줄무늬는 예전부터 흰색으로 색깔을 조각내고 그 강도를 연하게 하는 데 사용된 기법이었습니다. 오늘날 우리는 다양한 색깔의 직물을 선택할 수 있습니다. 빨간색 시트 위에서 잠을 자고, 노란색 수건으로 몸을 닦고, 보라색 속옷을 입습니다. 몇십 년 전만 해도 상상조차 할 수 없었을 일들입니다. 우리는 이렇게 오랜 터부를 깨트렸습니다. 하지만 하양은 이대로 잠자코 사라질 운명은 아닌가 봅니다. 여성의 몸에 걸쳐진 하얀 옷감이 욕망을 불러일킬 수 있다고 여기는 사람들이 새록새록 늘어나기 시작했기 때문입니다. 이런 점에서 하양은 생각보다 순진한 색은 아닌 것 같습니다. 아무튼 하양은 여전히 가장 위생적인 색, 청결을 보증하는 색으로 남아 있습니다. 우리의 욕조와 냉장고가 대개 하얀색인 걸 보면요.

온종일 쏟아지는 세제 광고, '하양보다 더 하얀' 빨래를 강조하는 광고들을 보다 보면 인류가 흰색에 대한 강박관념을 즐기는 듯한 인상마저 받습니다. 현대적으로 순수를 추구하는 우리의 방식이라고 할 수 있을까요?

'슈퍼 하양'을 추구하는 우리의 노력이 계속되는 것이라고 볼 수도 있겠습니다. 상징체계가 없던 물질도 만들어 내는 것이지요. 콜루슈®의 만담 漫談 중에 "하양보다 더 하얀 것을 찾는다고? 그럼 구멍을 뚫어서 보라고 하면 되겠네"라는 풍자가 있습니다. 인간은 오래전부터 흰색 너머의 흰색을 추구해 왔습니다. 중세 시대에는 금색이 이런 기능을 담당했습니다. 아주 강한 빛은 금이 반사된 것이라고 믿는 사람들이 많았죠. 오늘날에는 이따금 파란색을 사용해 흰색 너머의 흰색을 떠올리기도 합니다. 냉장고의 냉동실, 엄청나게 향이 강한 박하사탕, 흰 바탕의 빙판 위에 파란색으로 표시하는 거대 빙하 등을 그 예로 볼 수 있습니다.

● 프랑스의 국민 코미디언

하양의 강력한 상징으로 또 다른 것이 있네요. 바로 신에게서 오는 신성한 빛입니다.

맞습니다. 성상학聖像學의 전통에서 파란색은 오랫동안 동정녀 마리아를 상징하는 색이었습니다. 하느님은 '하양' 빛으로 인식되었고요. 천사와 그 전달자들 또한 흰색입니다. 흰색의 이런 상징적 의미는 1854년 로마 교황청이 공포한 무염 시태Immaculate Conception교리에 의해 더 확고하게 뒷받침되었습니다. 흰색은 이제 마리아의 두 번째 색깔이 됩니다. 자신들의 권리를 신에게서 받은 절대적인 것으로 여긴 군주들은 매우 다양한 색깔로 장식되었던 군대 내에서 자신들을 구분 짓는 수단으로 흰색을 택했습니다. 국왕을 상징하는 깃발이나 스카프, 루이 16세의 휘장, 앙리 4세의 말馬이나 군모의 깃털 장식 등이 흰색인 이유가 여기에 있습니다. 오늘날에도 일부 이단 종파에서는 자신들을 '빛의 추종자' 또는 '현대적 성배의 탐구자'로 칭하면서 흰색을 의식의 색으로 채택하고 있습니다.

> 이런 관점에서 보면, 현대 과학도 흰색에 관한 오랜 신화의 영향을 받고 있지 않나 생각되는데요. 우주의 탄생을 가져온 빅뱅의 경우, 종종 하양 빛이 동반된 거대한 폭발로 인식되니까요.

전적으로 동의합니다. 하양은 최초의 빛, 세상의 기원, 시간의 탄생 등 초월적인 것과 관련된 거의 모든 것을 나타냅니다. 이런 결합은 기독교, 이슬람교, 유대교 등의 일신교와 수없이 많은 사회에서 관찰됩니다. 또한 불확실한 것들, 예를 들면 무덤, 정의를 요구하며 나타나는 유령이나 귀신, 나쁜 소식을 전하는 사자使者들의 세계를 상징하는 흰색이 있습니다. 고대 로마 시대부터 유령이나 환영幻影은 흰색으로 묘사되었습니다. 이 점은 오늘날에도 유효합니다. 만화책을 한 번 보십시오. 하양색이 아닌 유령은 상상할 수 없습니다. 실세계의 상식과 달리 만화의 세계는 매우 보수적입니다. 만화는 아주 오래된 코드를 끊임없이 반복해서 사용합니다. 만화의 독자들은 무의식적으로 저승을 하양으로, 침착을 파랑으로, 흥분을 빨강으로, 불안을 검정으로 받아들입니다. 독자

들의 이런 인식을 존중하지 않는 색의 상징체계는 만화에서 효과가 별로 없습니다.

> 하양은 처녀성과 순진무구함의 색이기도 하지만, 묘하게도 나이 듦과 현명함의 상징이기도 합니다. 갓난아이와 노인… 아무튼 이 조합에서 보듯이 색들은 양극단에 놓인 것들을 아우르는 것 같습니다.

정확하게 보셨네요. 하얗게 머리가 센, 고령의 상징인 흰색은 신중, 내적 평온, 지혜를 뜻합니다. 이렇게 죽음과 수의壽衣의 하양은 무구無垢와 요람의 하양과 만나는 것입니다. 인간의 삶은 하양으로 시작해서, 여러 색을 거친 다음, 하양으로 끝이 납니다. 아시아나 일부 아프리카 지역에서는 하양이 애도와 죽음의 색이지요.

> 하양에서 하양으로… 인생 여정을 색깔로 표현하니 멋진 비유가 되는군요. 다른 한편으로 이런 말을 해도 되는지 알 수 없지만, 우리 유럽인들에게 밀접한 하양이라는 것은 모름지기 '하얀 피부'인 것 같습니다.

유럽에서는 그것이 하나의 사회적 쟁점이지요. 하얀 피부는 늘 식별의 표시로 작용했습니다. 예전에 농민들은 야외에서 일을 했기 때문에 햇볕에 피부가 많이 그을려 있었습니다. 귀족들은 농민들과 구별되어야 했기 때문에 덜 거무스레한 피부여야 했습니다. 그래서 17세기와 18세기 궁정 사회에서 귀족들은 얼굴을 새하얗게 하기 위해 얼굴에 백연白鉛을 잔뜩 발랐습니다. 군데군데 빨간색을 칠해 더 돋보이게 하려고도 했지요.

> 스탠리 큐브릭 감독의 「배리 린든」에 등장하는 인물들이 보란 듯이 드러내는, 이를테면 석고상 같은 얼굴 말이군요.

18세기의 지방 귀족들에게는, 수적으로 많지는 않았지만, 때때로 그들보다 부유한 농민들과 자신들이 구별되는 뭔가가 있어야 한다는 일종의 강박관념이 있었습니다. '푸르스름한 피sang bleu'는 '귀족의 피'를 뜻하는 표현인데, 이것은 당시의 풍습과 밀접한 관련이 있습니다. 당시 귀족들의 얼굴이 너무 창백하고 반투명해서 혈관이 보일 정도였고, 몇몇은 농민들과 혼동되는 게 싫어서 자신의 얼굴에 혈관을 그려 넣기까지

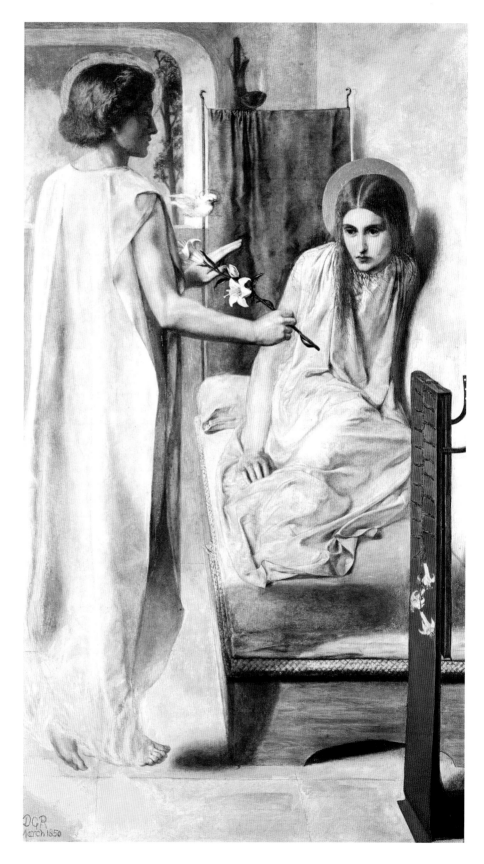

단테이 게이브리얼 로세티,
〈보라, 주의 종이여〉,
1849~1850, 런던, 테이트 갤러리

중세 말에 흰색은 마리아의 전례
색이었고, 청색은 마리아의 성상화
색이었다. 근현대의 미술 작품에서는
청색이 후퇴하고 흰색이 종종 마리아의
옷 색깔이 된다. 특히 1854년 무염
시태 교리가 공포된 이후 그런 경향이
두드러졌다. 그것은 동정녀 마리아가
어머니에게 잉태된 순간부터 아담의
원죄의 영향을 받지 않았다는 교리에
따라 옷이 천사의 것처럼 순백의
하얀색으로 그려져야 한다는 것을
뜻한다.

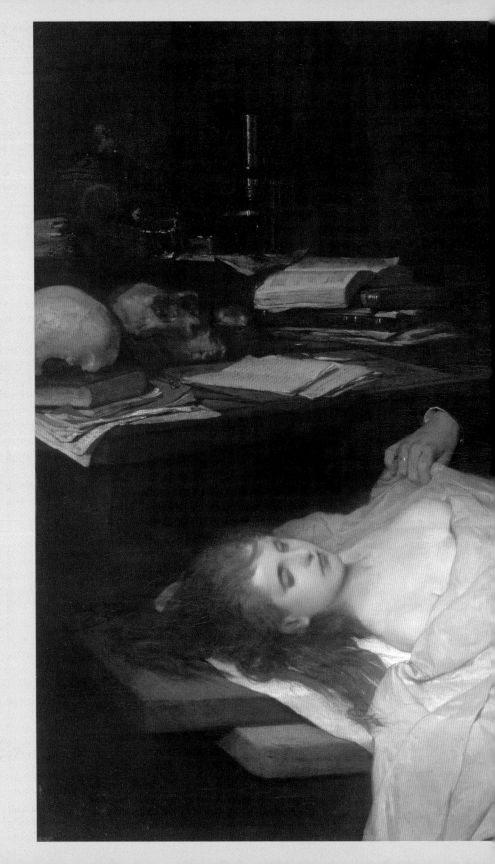

가브리엘 막스, 〈해부학자〉,
1869, 뮌헨, 노이에 피나코테크

하얀 시트는 위생이나 유령을
상징하는 색일 뿐만 아니라,
더 구체적으로는 죽은
사람이 걸치는 마지막 옷, 즉
흰 리넨으로 만든, 커다란
수의(壽衣)의 색이기도 하다.

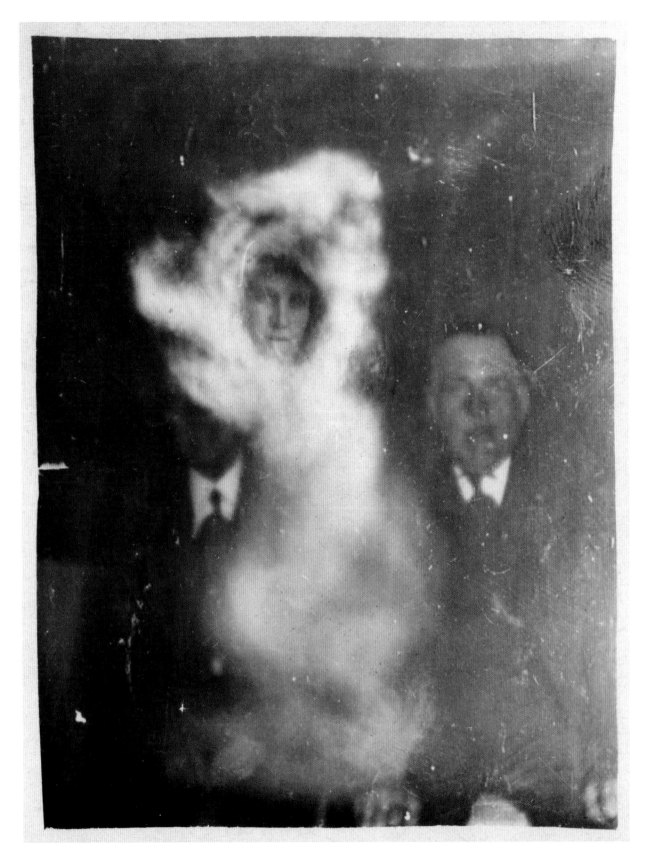

했다고 합니다. 그러나 19세기 후반기에는 역전 현상이 벌어졌습니다. 주로 실내에서 일하는 노동자들은 피부가 하얬습니다. 노동자들과 구별되고 싶은 엘리트 계층은 이제 그을린 피부를 원했습니다. 해수욕과 구릿빛 피부의 시대는 이렇게 시작된 것입니다. 그런데 오늘날에는 잣대가 또다시 바뀐 것 같습니다. 누구나 할 수 있게 되면서 선탠은 평범한 것이 되었고, 피부암을 일으킬 수 있다는 두려움도 그 시들함에 한몫했습니다. 이제는 심하게 선탠을 하지 않는 것이 멋스럽게 여겨지고 있습니다. 우리가 진정한 자유를 누리고 싶다면 이 모든 영향에 휘둘리지 말아야 합니다. 하지만 우리는 우리의 의지와 상관없이 집단의 규범에 복종하고, 타인의 시선에 얽매이게 됩니다.

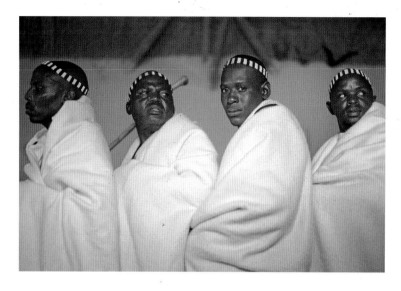

다른 사회의 시선도 포함시켜야죠… 이 점에서 '백인처럼 사고하기'란 말이 갖는 유해함을 지적하지 않을 수 없겠네요. 우리는 이 말을 통해 마치 우리가 '순수한' 사람이라도 되는 양 행세하고 싶은 건 아닐까요?

저도 그렇게 생각합니다. 우리는 스스로를 순수하고, 순진하고, 깨끗하고, 종종 숭고한 존재라고 생각합니다. 때로는 신성하다고까지 생각하죠. 백인은 사실 백색 인종이 아닙니다. 화이트와인의 색깔이 흰색이 아닌 것과 같은 이치죠. 하지만 우리는 우리의 나르시시즘이 우리를 우쭐하게 하는 이런 종류의 상징에 집착하고 있습니다. 아시아인들은 백인의 하얀 피부색에서 죽음을 떠올립니다. 그들이 보기에 유럽의 백인은 병자病者의 안색을 하고 있는 것이지요. 백인에게서 시체 냄새가 난다는 소문은 그들 사이에 오래전부터 퍼져 있었습니다. 이처럼 우리들 각자는 각자의 고유한 상징체계로 다른 사람을 바라봅니다. 자연스럽게 혹은 인위적으로든, 반짝이고 윤기 나는 피부를 갖는 것이 중요한 아프리카에서는 유럽인의 마르고 광택 없는 피부를 병적인 것이라 여겼습니다. 우리들 각자의 시선은 각자의 문화와 관련이 있습니다. 우리의 사회적 편견도 결국 우리 스스로의 색깔이라고 여기는 것 안에서 작동하는 것입니다.

하양의 역사에서 매혹적인 것은 그 상징적 의미가 놀랄 만큼 영속적이라는 것입니다. 다른 색과 달리 시대가 바뀌어도 변함이 없어요.

'순진무구함', '신성한 빛', '순수'라는 하양의 상징적 뿌리는 거의 태곳적으로 거슬러 올라간다고 할 수 있을 만큼 영원합니다. 우리는 우리도 모르는 사이에 그것에 결부되어 있습니다. 현대에 이르러 '추위'와 같은 한두 가지 상징성이 추가됐는지 모릅니다만, 본질적으로 우리는 여전히 흰색의 오래된 상상계界 속에서 살고 있습니다. 그리고 색의 상징체계가 장기 지속의 현상이듯, 그 세계가 사라져야 할 이유도 없습니다.

[왼쪽]
윌리엄 호프, 심령 현상을 보여 주는 사진, 남자 두 명과 그들 뒤에 있는 여자 영혼, 1920년경
고대 로마 시대부터 유령이나 환영(幻影)은 흰색, 모호하고 비물질적이라 할 만한 흰색으로 묘사되었다. 유령이 산 자의 세계와 죽은 자의 세계 사이에 있는 존재라고 생각해서였을까. 중세의 세밀화에서부터 현대의 만화에 이르기까지 대부분이 얼굴 하나 없이 하얀 천을 두르고 등장한다. 유일하게 '영혼(esprits)'만 안개가 낀 듯 어렴풋한 색깔, 불안하고 무시무시한 색깔을 하고 있다.

[오른쪽]
2013년 12월 13일에 거행된 넬슨 만델라 장례식에 참석한 아프리카 코사족(Xhosa) 남자들, 남아프리카 공화국 쿠누(Qunu)
아프리카와 아시아의 많은 지역에서 하양은 애도와 죽음의 색이다. 반대로 검정은 삶과 풍요의 색이다.

〈백조의 호수〉, 마리우스 페티파와 레프 이바노프의 안무,
1984, 파리 오페라 발레단

흰색을 가리킬 때 주로 언급되는 것은 눈(雪)이다. 비둘기나
백조의 털이 예로 들어지는 경우도 많다. 상징적으로
비둘기는 대부분 좋게 해석되지만 백조의 경우는 훨씬
애매하다. 백조는 아름답고, 노래도 감동적이지만, 중세의
동물도감에 쓰여 있듯, 하얀 털 아래 검은 속살을 감추고
있어 '위선'의 상징으로 받아들여지기도 한다.

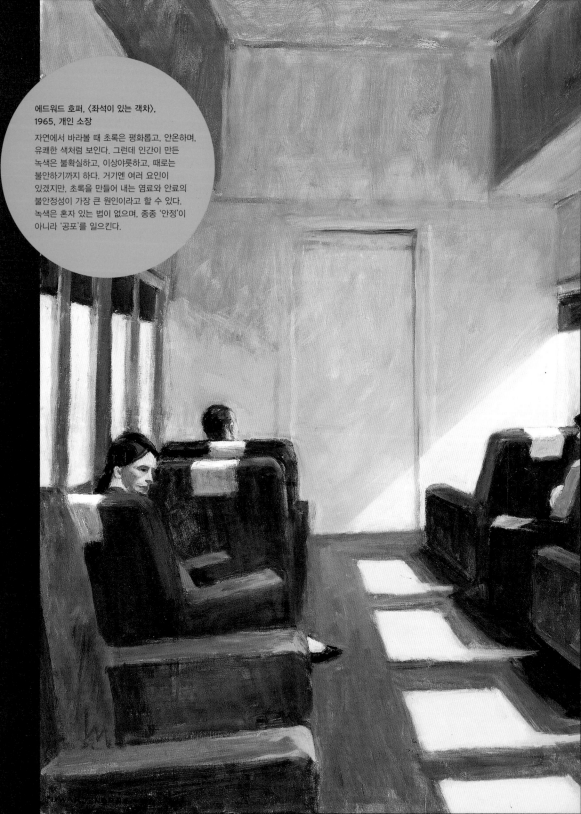

에드워드 호퍼, 〈좌석이 있는 객차〉,
1965, 개인 소장

자연에서 바라볼 때 초록은 평화롭고, 안온하며,
유쾌한 색처럼 보인다. 그런데 인간이 만든
녹색은 불확실하고, 이상야릇하고, 때로는
불안하기까지 하다. 거기엔 여러 요인이
있겠지만, 초록을 만들어 내는 염료와 안료의
불안정성이 가장 큰 원인이라고 할 수 있다.
녹색은 혼자 있는 법이 없으며, 종종 '안정'이
아니라 '공포'를 일으킨다.

초록

도통 속을 알 수 없는 색

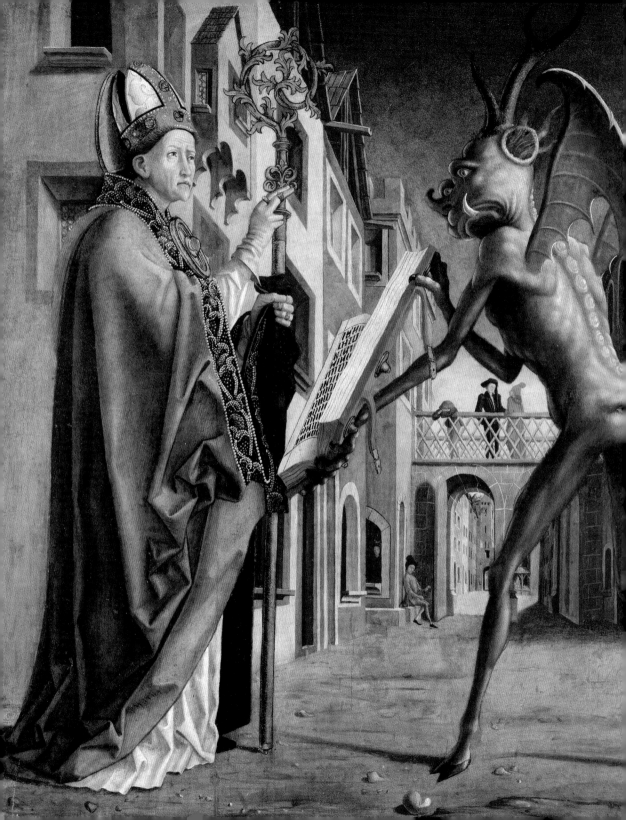

모두가 녹색을 외치는 바람에 머리가 아플 지경이다. 녹지대, 녹색 번호numéro vert *, 녹색 교실classe verte **, 녹색 요금제, 녹색당… 심지어 녹색이 자연이나 청결과 연상된다고 믿고 길거리 휴지통까지 녹색으로 칠하고 있다. 이제 그만두라고 말하고 싶다. 녹색의 상징적 의미가 너무 근사해서 진짜 같지 않다. 어쩐지 조심을 해야 할 것 같다. 겉보기와 달리 녹색은 정직한 색이 아니기 때문이다. 녹색은 우리와 그렇게 오랜 시간을 함께했지만 여전히 자신의 속내를 감추고 있다. 무언가 흉계를 꾸미고 있어 음흉하고, 물밑 협상을 선호하므로 위선적이며, 불안정한 본성을 지니고 있어 위험하다. 그러나 어떻게 보면 우리가 사는 이 어지럽고 혼란스러운 시대와 녹색이 잘 맞는 것 같기도 하다.

미하엘 파허, 〈교부들의 제단화〉,
바깥쪽 오른편 패널("악마가 성 아우구스티누스에게 악의 책을
보여 주다"), 1480년경, 뮌헨, 알테 피나코테크
중세 시대에는 악마가 그림에서 어떤 색으로든 그려질 수 있었다.
하지만 로마 시대에 악마는 주로 붉은색이나 검은색으로, 고딕
양식이 풍미하던 시대에는 녹색이거나 초록빛이 도는 색으로
그려졌다.

* 통화료를 물지 않는 전화번호
** 도시 아이들의 농촌 현장 학습

선생님과 같은 역사가분들도 색 중에서 특별히 더 좋아하는 것이 있었겠지요. 선생님께선 녹색을 좋아한다고 말씀하셨는데, 언제부터 그 색을 좋아하셨나요?

어린 시절, 미술에 대한 열정이 생겨나던 때부터였습니다. 어머니의 삼촌 세 분이 직업적으로 그림을 그리는 화가셨는데, 그분들의 삶은 그리 순탄하지 않았던 것 같습니다. 삼촌 중 한 분은 부르주아 가정의 아이들 초상화를 주로 그리셨는데, 사진 기술의 발달로 파산하게 되었죠. 제 아버지도 예술을 무척 사랑하셨습니다. 저를 자주 박물관에 데리고 가셨지요. 그런 분위기 속에서 자랐기 때문에 저는 자연스레 청소년기부터 '일요화가'가 되곤 했습니다. 저는 종종 초록의 색조를 짙게 하거나 옅게 하는 등 색감을 달리해서 그림을 그렸습니다. 왜 하필 이 색깔이냐고요? 도시에서 자란 터라 시골에 매료되었고, 자연의 초록을 캔버스 위에서 다시 찾아내고 이것저것 새롭게 색을 조합해 보는 것이 색을 위한 멋진 훈련이라고 생각했기 때문입니다. 또 한편으로 초록이 뛰어나지도 열등하지도 않은, 중간 정도의 색, 사람들로부터 그다지 큰 사랑을 받지 못한 색인 것도 이유가 되겠지요. 저는 제가 사랑하고 소중히 여기는 초록의 명예를 되찾아 주고 싶었어요.

"중간 정도의 색"이라는 게 무슨 뜻인지요?

중도적中道的 성향의 색, 폭력적이지 않고 평온한 색이라고 할까요. 제가 방금 말한 내용은 이미 로마 시대나 중세 시대의 문헌, 18세기 후반에 출간된 괴테의 유명한 『색채론』에도 분명히 나와 있습니다. 괴테는 파란색을 좋아했지만, 벽지를 바르거나 거실 내부를 장식할 때, 특히 침실을 꾸밀 때는 녹색을 권했습니다. 그는 녹색이 마음을 평온하게 한다고 믿었습니다. 제례에 사용할 색을 체계화했던 신학자들도 같은 생각이었습니다. 일찍부터 녹색은 축일이나 기념일이 아닌, 평범한 일요일의 색으로 정해졌습니다.

특별한 이야기가 없는, 다소 무미건조한 색인 걸까요…

그럴 리가요! 오히려 그 반대입니다. 17세기까지 녹색은 전복적이고 부산스러운 성향을 띠고 있었습니다. 제가 찾은 자료 중에 1540년대에 프랑크푸르트 견본 시장을 다녀 온 프랑스 개신교도의 편지가 있습니다. 그 편지에는 "프랑스에서라면 좀 외설적이라고 생각될 녹색 옷을 여기 남자들은 많이 입고 있네요. 이런 복장을 맘껏 뽐내고 싶어 하는가 봐요"라고 적혀 있습니다. 이걸 보면 독일을 제외한 나머지 지역에서 녹색은 '엉뚱한' 색으로 간주되었던 것 같습니다. 사실 역사가들에게 녹색은 아주 재미있는 색입니다. 녹색에 기술과 상징이 놀랄 만큼 융합되어 있기 때문입니다.

좀 더 자세히 말씀해주세요.

옛날에 녹색은 화학적으로 불안정한 색이라는 특이 평가를 받았습니다. 녹색 염료를 얻는 것은 어렵지 않았어요. 이파리, 뿌리, 꽃, 껍질 등 식물에서 추출하면 되었지요. 그러나 녹색으로 염색을 해서 색을 유지하는 것은 또 다른 문제였습니다. 이들 염료는 물빨래나 햇볕에 쉽게 바랬습니다. 그림 작업에서도 마찬가지였습니다. 말라카이트나 테르베르트 등 광물로부터 얻은 녹색은 햇볕에 쉽게 변색되는 문제가 있었습니다. 인공 합성 안료인 녹청은 구리 조각을 식초에 넣어 만들거나 구리에 암모니아 또는 아세트산의 증기를 작용시켜 얻는데, 밝고 강렬해서 아름답기는 하지만 독성이 있었습니다. 독일인들은 '독'이란 말을 들으면 '독 있는 초록Giftgrün'이란 단어를 먼저 떠올린다니까요! 최근에 이르기까지 컬러 사진작가들은 녹색의 이런 휘발성 때문에 노심초사했습니다. 1960년대에 찍은 즉석 사진들을 보십시오. 사진의 색깔이 변하여 달라질 때 가장 먼저 사라지는 색이 녹색입니다. 결론적으로 녹색은 어떤 기술을 적용하느냐와 상관없이 불안정하고 위험한 색이었습니다.

**성십자가 교회의 장인,
〈성녀 도로테아 초상화〉,
15세기, 빈 미술사 박물관**

중세부터 19세기까지 동화, 꿈,
미신 속에서 녹색 드레스는
마법의 드레스로서, 변신할 수
있고 남을 매혹하는 요정이나
마녀의 드레스였다. 초상화,
혹은 특이한 종류의 요정이라 할
성인(聖人)을 그린 초상화에서도
때때로 인물들이 녹색으로
치장되는 경우가 있었다.

하인리히 쿤, 〈풍경〉, 사진, 1912~1915, 파리, 오르세 박물관

오랫동안 화가들은 자신들이 사용하는 녹색 안료에 대해
불만이었다. 테르베르트*처럼 원 바탕을 완전히 가리기
힘들거나, 말라카이트**처럼 너무 비싸거나, 녹청(綠靑)처럼
만족할 만한 결과를 얻기 힘들고 독성이 강한 것들뿐이었다.
화가들이 자연을 소재로 작업을 할 때 초록색을 정확히 표현하는
게 가능해진 것은 화학 염료 산업이 발달한 19세기 후반부터이다.
컬러를 사용한 사진가들은 초창기 화가들이 겪었던 어려움을
똑같이 겪었다.

● 녹색의 흙이라는 뜻으로, 천연의
 흙에서 산출되는 녹색 안료
●● 청록색의 염기성 물감

벽지 견본, 오스트리아, 비더마이어 시대, 1825, 빈 기술 박물관

1820–1840년경 독일과 오스트리아에서 초록은 역사상
처음으로 '마음을 평온하게 해 주는 색'으로 받아들여졌다. 실내
장식가들은 집 안의 휴식 공간에 녹색 벽지를 바를 것을 권했다.
괴테는 바이마르 시절에 자신이 머무는 방에 녹색 벽지를 바르게
했으며, 그가 쓴 『색채론』(1810)에서 녹색이 유용한 색이라고

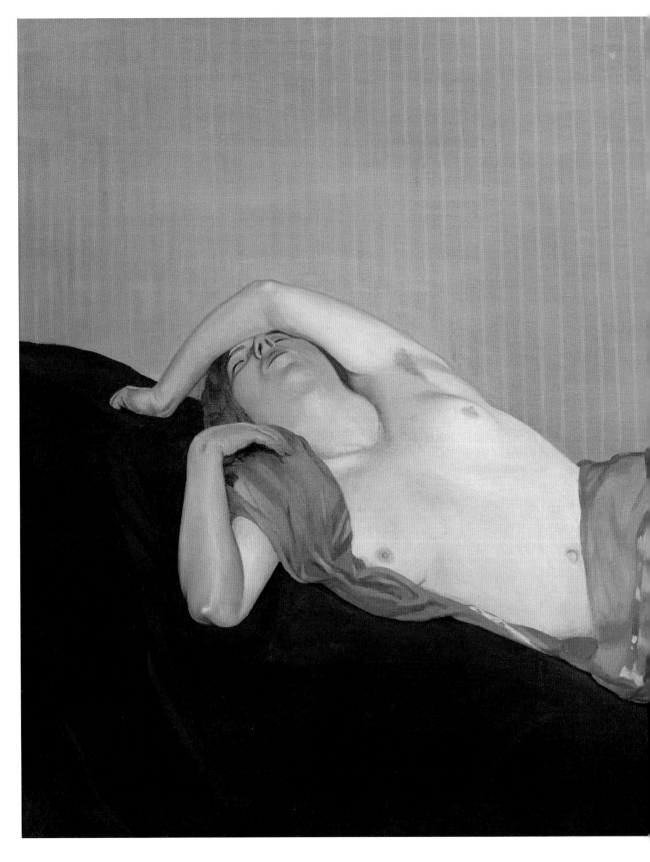

**펠릭스 발로통, 〈초록색 숄을 걸친 누드〉,
1914, 라쇼드퐁 미술관**
색채 표현의 대가 펠릭스 발로통은 초록을 훌륭하게 다룰 줄
알았다. 때로 온화하고 부드러운 그의 초록은 대개의 경우
노골적이고 신랄하다. 그의 작품에서 초록은 종종 불안하고
전복적인 느낌을 드러내는데, 이는 화가가 청소년기에 겪은
비극적 사건과 연관이 있다. 지하실에서 녹청 가루가 원료인
안료를 가지고 장난을 치다가 친구 중 한 명이 사망한
것이다.

불안정한 녹색이
불안정성을 상징하는 색깔이 된 것인가요?

그렇습니다. 초록의 상징체계는 거의 전적으로 '불안정성'을 중심으로 형성되어 있습니다. 초록은 움직이고, 변하고, 바뀌는 모든 것을 나타냅니다. 또한 초록은 우연, 유희, 운명, 숙명, 행운의 색입니다. 봉건 시대에 결투를 하거나 죄를 물어 상대의 운명을 결정하는 신성 재판이 이루어진 곳은 바로 녹색의 초원이었습니다. 그 당시의 광대, 곡예사, 사냥꾼들은 초록색 옷을 입었습니다. 녹색은 젊음의 색이며, 사랑의 시작을 알리는 색이기도 합니다. 아시다시피 사랑은 변덕스럽습니다. 그래서 막 싹튼 사랑을 "아직 천국의 녹색이네"라고 표현했지요. 16세기부터는 도박장에서 녹색 펠트를 두른 탁자 위에서 카드놀이를 했습니다. 프랑스어로 'langue verte'●는 노름꾼들이 쓰는 은어隱語를 뜻합니다. 17세기에는 궁정에서도 녹색 탁자 위에서 노름을 즐겼습니다. 녹색 위에서 돈, 카드, 베팅한 칩이 사방으로 날아다녔습니다. 이러한 것들은 오늘날까지 이어지고 있습니다. 기업의 운명이 결정되는 관청 회의실의 탁자도 대개 녹색이고, 스포츠 경기장도 마찬가지입니다. 물론 잔디의 색이 녹색이기 때문만은 아닙니다. 테니스 코트나 탁구대의 색깔을 떠올려 보세요.

희망과 기대의 색인 녹색은 행운의 색이기도 하군요. 다른 색깔들처럼, 녹색에도 양면성이 있을 것 같은데요.

물론입니다! 녹색은 행운을 상징하기도 하지만 동시에 불운을 상징하기도 하지요. 행복의 색인 동시에 불행의 색이고, 막 싹튼 사랑의 색인 동시에 부정不貞한 사랑의 색, '초록빛이 도는 과일fruits verts'이라는 표현처럼 미성숙의 상태를 나타내는 색인 동시에 '초록빛 노인vieillard vert'처럼 기력이 정정한 노인을 나타내는 색입니다. 그런데 세월이 흐르면서 초록이 지닌 모호하고 불안한 성질 때문에 부정적인 측면이 우세하게 됩니다. 그리하여 악령, 악마, 용龍, 뱀, 또한 이승과 저승,

현세와 내세 사이를 떠도는 불길한 피조물을 그릴 때 녹색이 주로 선택되었고, 그 관습이 자리 잡게 됩니다. 지구인을 괴롭히는 화성인火星人은 대개 작은 초록색 인간으로 묘사되는데, 이는 중세 시대의 사람들이 상상한 악마의 모습과 일맥상통합니다. 오늘날에도 연극배우들은 초록색의 의상을 입기를 꺼려합니다. 몰리에르가 초록색 옷을 입고 죽었을 것이라는 전설 같은 이야기도 전해집니다. 출판계에서도 책 표지가 초록색이면 잘 팔리지 않는다는 속설이 있습니다. 보석상들은 에메랄드가 불행을 가져다주는 보석으로 여겨져 다른 보석들보다 잘 팔리지 않는다고 증언하기도 합니다. 이 모든 미신들의 기원은 초록색이 불안정하고 불안한 색이라는 평가를 받던 아주 오래전으로 거슬러 올라갑니다.

지폐 중의 지폐라 할 수 있는 미국 달러가 초록색인 것은 우연인가요?

색의 선택에 우연이란 없습니다. 중세 시대에 돈을 상징하는 색깔은 금색이거나 은색이었습니다. 사람들은 그 두 색을 보고 동전 제조에 들어간 귀한 금속을 쉽게 떠올렸습니다. 1792년과 1863년 사이에 제작된 최초의 달러 지폐가 시중에 유통되었을 때 초록색은 이미 도박을, 더 나아가서는 은행이나 재정을 연상시키는 색으로 받아들여졌습니다. 인쇄업자들은 오래전부터 내려오던 상징체계를 연장한 것뿐입니다. 돈에 특유의 향은 없지만 색은 분명히 존재합니다.

초록색의 불안정성은, 파랑과 노랑을 섞으면 얻을 수 있는, 다소 '중간에 있는' 색이라는 사실에서 비롯된 것이 아닐까요?

그런 생각을 하기 시작한 것은 그리 오래되지 않았습니다. 우리 조상들은 결코, 적어도 17세기 이전에는 파랑과 노랑을 섞어 초록을 얻을 수 있다고 생각하지 않았습니다. 식물성 염료를 통해서 초록을 얻을 수 있었기 때문에 색 분류표

에서 초록을 파랑과 노랑 사이에 위치시킬 필요가 없던 것입니다. 가장 널리 알려진 색의 분류 체계는 아리스토텔레스가 제안했습니다. 가장 연한 색에서 가장 진한 색에 이르며, 흰색, 노란색, 빨간색, 초록색, 파란색, 검은색으로 이루어져 있습니다. 색들의 이런 질서에 새로운 분류가 제안된 것은 뉴턴의 빛의 스펙트럼 발견 이후입니다.● 18세기에 이르러서야 사람들은 파랑과 노랑을 섞어 초록을 만들게 되었습니다. 18세기의 프랑스 동물 화가 장-바티스트 우드리는 1740년경 자신의 예술 학교Académie des beaux-arts 동료들이 그런 방식으로 색깔을 섞는 것을 보고 경악했습니다. 당시 염색업이 매우 전문화되어 있었을 때에도 염색업자들은 노란색과 파란색을 섞는 것을 반대했습니다. 노란 염색통과 파란 염색통은 같은 작업장 안에 놓일 수 없었지요. 하지만 이들도 계속해서 기술의 흐름을 거스를 수는 없었습니다. 그동안은 투르크족이 지중해 지역을 지배하면서 아시아에서 들여오던 수입품들이 제대로 조달되지 못했지만, 18세기에 이르러 신대륙으로부터 인디고가 대량으로 수입된 것입니다. 여기서 우리는 색의 역사에서 지정학이 얼마나 중요한 역할을 하는지 다시 한 번 알 수 있습니다.

● 가시광선에 빨간색, 주황색, 노란색, 초록색, 파란색, 남색, 보라색 등 일곱 가지 색이 들어 있다고 주장

하지만 이렇게 섞어서 만든 색깔, 즉 혼색은 아무것도 섞지 않은 단색과 비교할 때, 가치가 동일한 것은 아니지 않나요?

18세기의 과학자들은 그렇게 주장했습니다. 이들은 노랑, 파랑, 빨강의 3가지 원색과, 초록, 보라, 주황의 보색을 구분했습니다. 과학적 근거가 부족했던 이 이론은 그럼에도 불구하고 19세기와 20세기의 예술가들에게 많은 영향을 미쳤습니다. 수많은 미술 유파들이 원색으로만, 경우에 따라서는 하양과 검정으로만 작업하겠다고 선언을 한 것입니다. 현대의 디자인학파, 특히 바우하우스 학파는 색채와 사물의 기능의 조화를 주장했으며, 기하학적 패턴과 원색에 대한 강한 믿음이 있었습니다. 그들은 순수한 색과 불순한 색, 따뜻한 색과 차가운 색, 정적인 색과 동적인 색이 있다는 주장도 펼쳤습니다. 우리의 초록은 이렇게 부차적인 색으로 격하되어 시련이 많았습니다. 피터르 몬드리안 같은 모더니즘 예술가는 자신의 작품 활동에서 초록을 추방했습니다. 과학적 이론에 부합해야 한다는 구실로, 예술이 초록을 색채의 세계 밖으로 쫓아내 버린 것입니다.

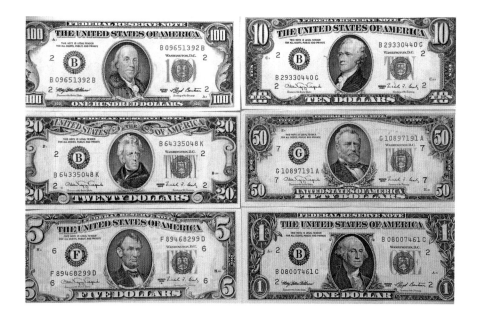

미국 정치인들의 초상화가 그려진
여러 가지 달러 지폐, 20세기,
개인 소장

파리 노트르담 대성당의 스테인드글라스,
《악마의 모습(부분)》, 15세기,
외젠 비올레르뒤크 복원

고딕 성당이 풍비하던 시대에 악마는 종종
녹색으로 묘사되었다. 중세의 동물 우화집에
등장하는 용, 뱀, 두꺼비 또는 끈적끈적하고
뿔이 나 있고 뱀 무늬를 한 온갖 잡종
피조물들은 대부분 초록색이었다.

에드바르 뭉크, 〈룰렛 테이블에서〉,
1891, 오슬로, 뭉크 미술관

녹색은 일찍부터 '불안정성'과
관련된 것들을 상징하는 색이었다.
젊음, 사랑, 기대와 희망, 행운,
유희, 우연, 돈… 16세기부터
도박장의 테이블은 녹색 펠트로
둘러져 있었다. 그 다음 세기에
유행한 프랑스어 표현 중 'langue
verte(녹색 언어)'는 노름꾼들이
쓰는 은어(隱語)를 뜻했다.

**원색과 보색 이론은 오늘날에도 통용되는 것으로 알고 있는데,
'과학적 근거가 부족'하다는 게 무슨 말씀이십니까? 터무니없는 이론이라는 말씀인지요?**

18세기 과학자들이 주장한 이론은 실생활에서 우리가 관찰할 수 있는 사실과 동떨어진 것입니다. 오래전부터 내려오는 색의 가치나 상징의 모든 시스템을 부정하고, 색이 문화적 현상이라는 사실도 고려하지 않은 이론입니다. 그런 분류 방식은 역사 자체에 대한 몰이해를 보여 줍니다. 하지만 기이하게도 이 잘못된 이론은 초록의 또 다른 상징체계를 불러옵니다. 초록이 금지의 색인 빨강의 '보색'으로 간주되는 바람에 오히려 '허용'의 색으로 자리매김하게 된 것입니다.

1800년대부터 제기된 이런 인식 덕분인지 선박의 국제 표지 체계를 만들 때 초록이 상징색으로 채택되고, 나중에는 기차와 자동차의 표지 체계에도 적용됩니다. 자연의 녹색을 그리워하는 현대의 도시 사회는 초록을 자유, 젊음, 건강의 상징색으로 삼았습니다. 고대와 중세, 심지어 르네상스 시대에 살았던 유럽인이라면 이 현상을 이해하지 못할 것입니다. 그들에게 초록은 자연과 연관이 없는 색이었거든요.

[왼쪽]
행운의 상징들, 1907년경

유희, 우연, 성공의 상징색인 녹색은 행운의 마스코트 색이기도 하다. 그래서 종종 행운을 불러오는 돼지나 네임클로버와 연관 지어 사용되었다. 하지만 행운과 불행은 종이 한 장 차이인 법. 많은 사람들, 특히 여성들은 녹색이 행운을 불러오기는커녕 불행을 가져온다고 믿었다.

[오른쪽]
르네 마그리트, 〈자연의 풍경〉, 1940, 뮌헨, 피나코테크 데어 모데르네

서양 미술에서 사계절은 각각의 색을 가지고 있다. 봄은 초록. 여름은 빨강. 가을은 노랑. 겨울은 하양 또는 검정이다. 마그리트처럼 인습에 비순응적인 화가도 이 전통은 따랐다.

〈예언자 마호메트와 모세〉, 페르시아의 세밀화,
1436–1437, 파리, 프랑스 국립 도서관

이슬람 세계에서 녹색은 신성한 색이다. 하늘과 물,
오아시스와 천국의 색이며, 또한 예언자 마호메트의 색이다.
전해져 내려오는 이야기에 따르면, 마호메트는 녹색을 가장
좋아했다고 한다. 그는 녹색 외투를 즐겨 입었고, 정복
전쟁에도 커다란 녹색 깃발을 가지고 나갔다고 한다.

설마, 그럴 리가요!
자연과 연관이 없다고요?

18세기까지 사람들은 자연이 물, 불, 공기, 흙 등 사원소로 이루어졌다고 생각했습니다. 초록과 자연 사이의 연관성에 대한 흔적은 몇몇 어휘에만 남아 있었는데, 라틴어 'viridis'● 에는 에너지, 남자, 식물의 수액의 의미가 들어 있습니다. 하지만 대부분의 고대 언어에서는 녹색과 청색과 회색이 ― 요컨대 바다의 색깔이라는 의미로 ― 같은 용어처럼 섞여 쓰였습니다. 프랑스 방언 가운데 하나인 현대 브르타뉴어語 'glas'라는 단어에는 녹색과 청색의 의미가 모두 포함되어 있습니다. 아마도 녹색을 자연과 처음으로 연결 지은 것은 초기 이슬람이었던 것 같습니다. 마호메트 시대에 모든 녹색 장소는 오아시스나 낙원과 동의어였습니다. 마호메트 자신도 녹색 터번을 두르길 좋아했고, 메카를 정복한 전쟁에 녹색 깃발을 가지고 나갔다고 합니다. 녹색은 이슬람 세계에서 신성한 색이 됩니다. 아마도 그런 이유에서 적대적 시기를 살았던 기독교인들은 녹색의 가치를 더 낮게 평가한 것 같습니다.

그렇다면 서양에서 녹색과 자연을 연관 지은 것은 훨씬 나중의 일이겠네요.

낭만주의 시대로 거슬러 올라간다고 할 수 있습니다. 뒤 이어 도시의 상점들이 식별 표시를 부착하던 19세기 후반부에는 식물성 약재를 주로 사용하던 약제사들이 식물 상징의 초록을 약국 십자가의 색으로 선택하게 됩니다. ― 이탈리아에서는 약국 십자가가 생명의 피를 상징하는 적색입니다. ― 한 가지 눈에 띄는 점은, 20여 년 전부터 몇몇 프랑스 약국들이 청색 십자가를 선택해 사용하고 있다는 것입니다. 병원을 상징하는 청색과 관련짓기 위해서, 혹은 약국을 식물이 아닌 과학이나 기술과 연관 짓기 위함인 것 같습니다.

현재는 녹색과 연관되는 모든 것이 상쾌함이나 자연스러움을 보장하는 것으로 소개되는 것 같습니다.

그렇습니다. 식물 상징의 녹색은 환경이나 위생을 상징하는 녹색이 되었습니다. 파리에서는 길거리 휴지통, 쓰레기차, 심지어 도로 청소부의 옷 색깔도 녹색입니다. 녹색은 흰색과 더불어 더러움의 대척점에 서는, 현대의 색채 가운데 가장 위생적인 색이 되었습니다. 19세기에 프랑스 작가 에밀 졸라가 유행시킨, "녹색을 즐기러 파리 근교 오퇴유Auteuil로 가자"라는 표현을 오늘날에 들으면 우스울 만큼 지금 우리는 도시에 녹지대를 보유하고 있고, 녹색 교실도 종종 열리고 있습니다. 몇 해 전부터는 가히 광풍狂風이라 할 정도로 마을, 도시, 지역의 로고나 문장에 녹색 바람이 불고 있습니다.

축구 클럽에서도 마찬가지죠.

맞습니다. 19세기 말 명문 스포츠 클럽의 엠블럼은 대부분 검은색이거나 빨간색이거나 흰색이었습니다. 그러다가 점차 색깔의 조합이 이루어졌습니다. 하양과 빨강, 하양과 검정, 하양과 파랑 등으로 말입니다. 프랑스 축구 리그에서는 최근에 FC 낭트가 노란색을, AS 생테티엔이 녹색을 상징색으로 채택했습니다. 이런 경향은 남미 축구 클럽에 대한 축구팬들의 열광과도 연관이 있는 듯합니다. 최근의 여론 조사를 보면, 많은 사람들이 파랑 다음으로 녹색을 선호하는 것으로 나타났습니다. 요즘은 녹색을 '녹색 번호(통화료를 물지 않는 전화번호)'의 경우처럼 '무료'의 개념과 결부하는 것 같습니다. 이처럼 현대 사회는 오랫동안 '혼란'과 '위반'의 상징이었던 녹색을 완전히 재평가했습니다. 녹색은 이제 자유를 상징하는 색이 되었습니다. 그리고 보면 60여 년 전부터 녹색이 좋아서 탐구에 탐구를 거듭했던 저도 나쁜 선택을 한 것 같지는 않습니다.

칵페르 코알스키, 〈봄날의 밭 풍경〉, 항공 사진, 2011, 폴란드

하늘에서 바라본 대지는 파란색이 아니라 초록색이다.
비행기가 너무 높이 날지 않거나 유럽의 농촌 지역을 날고
있다면 말이다. 이 사진에서도 여기저기 하얗고 노랗고 붉고
갈색이고 회색인 부분들이 있다. 하지만 녹색이 지배적이다.
즐겁게 감상하시길!

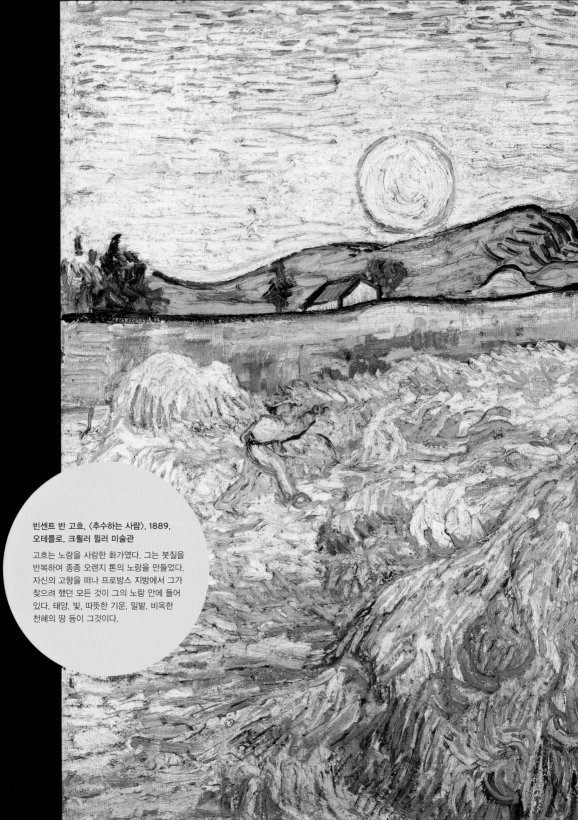

빈센트 반 고흐, 〈추수하는 사람〉, 1889,
오테를로, 크뢸러 뮐러 미술관

고흐는 노랑을 사랑한 화가였다. 그는 붓질을
반복하여 종종 오렌지 톤의 노랑을 만들었다.
자신의 고향을 떠나 프로방스 지방에서 그가
찾으려 했던 모든 것이 그의 노랑 안에 들어
있다. 태양, 빛, 따뜻한 기운, 밀밭, 비옥한
천혜의 땅 등이 그것이다.

노랑
온갖 오명을 다 뒤집어쓴 색

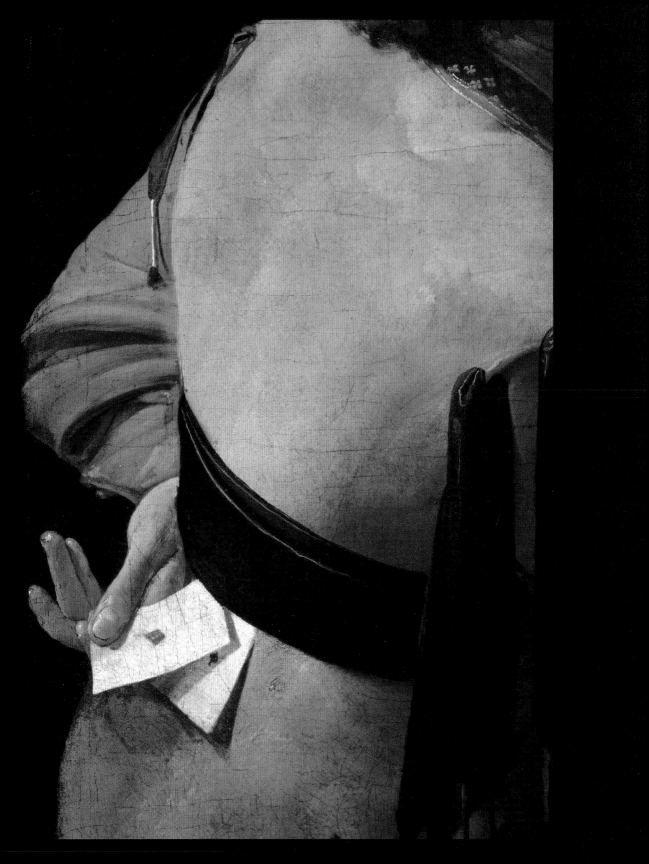

노랑, 사람들은 이 색을 별로 좋아하지 않는다. 색이라는 작은 세계에서 노랑은 이방인이요, 무국적자다. 또한 사람들이 경계하며 불명예스럽다고 여기는 색이다. 노랑 하면 빛바랜 사진, 쓸쓸히 스러지는 낙엽, 배신자가 떠오른다. 노랑은 유다의 옷 색깔, 화폐 위조범의 집 문에 칠해지던 색깔, 강제수용소행 유대인들이 달아야 했던 '별'의 색깔이었다. 확실히 노랑은 역사가 아름다운 것도, 평판이 훌륭한 것도 아니다. 도대체 왜 그런 것일까? 노랑의 비밀을 따라가 보자.

노랑은 틀림없이 유럽인들이 가장 싫어하는 색입니다. 좋아한다는 것을 감추거나 때로는 수치스럽게 생각하기도 하는 색이지요. 대관절 노랑은 무슨 짓을 했기에 그렇게 평판이 나쁜 건가요?

노랑이 항상 나쁜 이미지였던 것은 아닙니다. 고대 그리스와 로마에서 노란색은 높이 평가받았습니다. 예컨대 로마인들은 종교 의식이나 결혼식 등에서 흔쾌히 노란색 옷을 걸쳤습니다. 아시아나 남아메리카 같은 비유럽 문화권에서도 노랑은 항상 훌륭한 대접을 받았습니다. 중국에서는 오로지 황제만이 노란 옷을 입을 수 있었습니다. 중국인들에게 노랑은 언제나 좋은 것이며, 권력과 부와 지혜를 상징했습니다. 대조적이게도, 서양에서 노란색은 여섯 가지 기본색 중 가장 덜 선택되는 색입니다. '선호하는 색'에 관한 여론 조사를 보면, 노란색의 순위는 파란색, 초록색, 빨간색, 흰색, 검은색 다음으로 맨 꼴찌입니다.

노란색에 대한 비호감은 어디에서 비롯된 것인가요?

그걸 알기 위해서는 중세까지 거슬러 올라가야 합니다. 사람들이 노란색에 대해 관심이나 호감을 갖지 않게 된 데는 금색과의 경쟁에서 노랑이 패배했기 때문입니다. 사실상 세월이 흐르면서, 노랑의 긍정적인 상징은 금색이 모두 가져가 버렸습니다. 이를테면 태양, 빛, 열기, 나아가서는 생명, 에너지, 환희, 권력 말이지요. 금색은 반짝이고, 빛이 나며, 암흑으로부터 벗어나도록 도와주고, 열기를 가져다주는 색으로 여겨졌습니다. 반면에 노란색은 그의 긍정적인 면을 다 내어준 채 식어 가는 색, 흐릿하고 슬픈 색이 되었습니다. 가을, 쇠퇴, 질병 등을 상기시키는 색이 된 것이지요. 설상가상으로 그 과정에서 배반의 색, 협잡과 거짓을 상징하는 색이 되기까지 했습니다. 양면적 상징성을 지닌 다른 기본색들과 달리, 노랑은 유일하게 부정적인 특성만을 가진 색이 되고 말았습니다.

노란색의 이런 부정적인 특성은

어떻게 나타났나요?

'동물의 꼬리를 자기 입 속에 넣고 있는 미치광이', 기야르 데 물랭의 『사료로 보는 성서』에 수록된 채색 삽화(부분), 1411, 런던, 영국 도서관

중세 시대에 노랑은 단독적으로, 혹은 초록과 함께 광기를 상징하는 색으로 여겨졌다. 많은 그림들 속에서 광대나 미치광이들이 노란색 옷을 입은 모습으로 묘사되었다. 이런 상징체계를 갖게 된 이유는 당시 많이 사용하던 유황이라는 광물질에서 노란색을 얻었기 때문인 듯하다. 사람들은 유황 연기를 마시면 미치광이처럼 웃어 대거나 발광을 하게 된다고 믿었다.

〈디아나〉, 폼페이 유적지의 빌라 아리아드네에서 발견된 프레스코화, 나폴리 국립 고고학 박물관

로마의 화가들은 여러 가지 안료를 사용해서 다양한 노란 색조를 만들어 냈다. 황토에서 추출한 노랑은 내구성이 뛰어났지만 피복성에 문제가 있었고, 산화 납의 일종인 마시콧(massicot)은 시간이 지나면 바랜다는 단점이 있었다. 석웅황 또는 웅황이라는 광물에서는 황토보다 훨씬 선명한 노랑을 얻을 수 있었지만 독성이 매우 강했다. 염색 부산물을 이용해 물푸레나뭇과의 식물에서 추출한 것과 유사한 노란색 래커를 만들기도 했다. 중요한 곳을 채색하기 위해 소량의 사프란에서 추출한 값비싼 노랑을 사용하는 경우도 있었다.

[오른쪽]

〈명나라 태조 주원장〉, 타이베이, 타이완 국립 고궁 박물관

고대 중국에서 노란색은 대지의 색이며, 세상의 중앙과 부를 상징했다. 노란색은 하늘의 아들인 황제의 권위를 나타내는 색이다. 중국에서는 오직 황제만이 고귀한 노란색 옷을 입을 수 있었다.

大明太祖高皇帝

중세 시대의 판화에 천하게 여겨지는 사람들이 종종 노란색 옷을 입은 채 괴상한 모습을 하고 나타납니다. 프랑스 무훈시의 대표작 「롤랑의 노래」에 나오는 배신자 가늘롱은 노란색 옷을 입은 것으로 묘사되고 있습니다. 영국이나 독일 또는 서유럽 전역의 그림 속에 등장하는 유다를 보십시오. 유다는 오랜 세월 동안 불명예의 길을 걸었습니다. 처음 유다의 머리색은 불량함의 상징인 붉은색으로 칠해졌고, 12세기부터는 유다에게 달갑지 않은, 노란색 옷이 입혀집니다. 그리고 왼손잡이로 묘사됨으로써 자신의 부정적 이미지에 마침표를 찍습니다. 하지만 성경 어디에도 유다의 머리카락이나 옷차림에 대한 언급은 없습니다. 이것은 서양의 중세가 문화적 이유로 지어낸, 허황한 이야기라고 할 수 있습니다. 아무튼 이 시기의 문헌들에서 노란색은 배신자의 색으로 나타납니다. 그중 몇몇 문헌에, 화폐 위조범의 집 문을 노랗게 칠하고, 그에게 노란색 옷을 입힌 다음 화형대로 끌고 가는 과정이 적혀 있습니다. 노랑을 사기나 협잡의 개념과 결부하는 일은 그 이후 몇 세기 동안 계속되었습니다. 19세기에는 바람난 아내를 둔 남편을 노란색 옷차림으로 희화화하거나 노란색 넥타이를 매게 하는 등 괴상한 치장을 하게 했습니다.

노란색이 쇠퇴의 이미지와 결부되는 것은 잘 이해했습니다. 그런데 왜 노랑이 거짓의 색이 된 건가요?

안타깝게도 그 이유는 아무도 모릅니다! 우리가 다루고 있는, 색의 복잡한 역사에서 특정 색과 결부된 코드와 편견에는 그 나름의 이해 가능한 기원이 있습니다. 빨강이 피와 불의 세계와 연관되고, 초록이 색 자체의 불안정한 특성 때문에 운명과 연관될 수 있다는 것은 자연스레 이해됩니다. 하지만 노랑에 대해서는 설득력 있는 논리가 뒷받침되지 못하고 있습니다. 노랑이 자연적으로 태양을 떠오르게 한다거나 노란색 자체를 만들기 어렵다거나 하는 것만으로는 이유가 되지 않습니다. 다른 색과 마찬가지로 노랑도 오래전부터 식

물에서 색소를 얻었습니다. 주로 물푸레나뭇과의 식물에서 얻을 수 있었고, 염색을 하거나 그림을 그릴 때 사용해도 안정적인 색깔을 냈습니다. '석웅황' 또는 '웅황'이라는 광물로도 비슷한 노란색을 만들 수 있었습니다. 사프란에서 값비싼 노랑을 만들어 냈는데, 거기서 얻은 노랑은 햇볕에 바래거나 물로 빨아도 탈색되지 않아서 초록처럼 장인들을 배신하지 않았습니다.

노란색이, 악마를 떠올리게 하는 유황에서 얻어져서는 아닐까요?

물론 유황이 악마처럼 사람에게 정신 장애를 불러일으킨다는 시중의 나쁜 평판도 한몫했을 것입니다. 하지만 그것만으로는 충분히 설명되지 않습니다. 노란색은 역사가가 파악하기 매우 어려운 색입니다. 지금까지 우리에게 전해 내려오는 도상圖像이나 종교의 복식 규정, 사치 단속 법령집, 염색업자의 직업 장부 등을 보면 이상할 만큼 노란색에 대한 언급이 거의 없습니다. 중세 말에 발간된 염료 제조 교본들을 보면 노란색에 할애된 부분이 가장 적을뿐더러 대부분 책의 끝부분에 자리하고 있습니다. 현 시점에서 우리는 노란색이 중세 중엽을 거치면서 서양에서 거짓말쟁이, 사기꾼, 협잡꾼을 상징하는 색이 되었으며, 아울러 유대인에 대해서처럼 유죄 선고를 내리거나 쫓아내고 싶은 사람들에게 부여하는 '배척'의 색이 되었다는 점만 확인할 수 있습니다.

이미 중세 말에 '노란 별'을 만들어 냈단 말입니까?

그렇습니다. 유다에 한정되었던 노란색 상징이 나중에는 유대인 사회 전체로 확대되었습니다. 미술에서뿐만 아니라 실생활에서도 부정적 의미의 노랑이 유대인을 묘사하는 데 사용되었습니다. 가톨릭교회는 13세기부터 공식적으로 기독교인과 유대인의 결혼을 금지했으며, 유대인들에게 식별의 징표를 달게 했습니다. 초기에 그 징표는 끝이 뾰족한 노란 모자, 둥근 헝겊 조각, 모세의 율법 판 형태를 본뜬 형상, 오리엔트를 상징하는 별 모양 등이었습니다. 색깔도 노란색과 빨간색이 배합된 것이었습니다. 그러다가 독일 나치스가 유대인을 구별하기 위해 노란 '다윗의 별'을 가슴에 붙이도록 했습니다. 중세의 상징물에서 노란 별을 꺼내 와 차별의 도구로 사용한 것입니다.

유대인의 노란색은 특히 회색, 검은색, 갈색, 진청색의 옷이 주조를 이루던 1930년대에 사용되면서 유난히 눈에 띄었습니다.

노랑이 '배신'이라는 부정적 의미의 상징이 된 시점이 중세 유럽 사회가 쇠락하기 시작한 바로 그때인가요?

기독교가 외부의 적과 대척하기 어려운 시기였다고 할 수 있습니다. 십자군 원정은 실패로 돌아갔고, 사람들은 싸우거나 해칠 상대를 내부에서 찾아야 했습니다. 그리하여 기독교 세계에 거주하는, 유대인과 같은 비기독교인들, 카타리파와 같은 이단적 종파, 마녀로 규정된 자들에 대하여 무시무시한 불관용이 벌어지게 됩니다. 이들을 구별하는 치욕적이 표시나 복장들도 등장합니다. 특정 집단에 대한 혐오와 차별의 정서는 종교 개혁의 시기에도 계속 이어집니다. 프랑스의 칼뱅파 신교도 지역에서 자행된 비기독교인과 이단 종파에 대한 배척 운동이 한 예라고 할 수 있습니다.

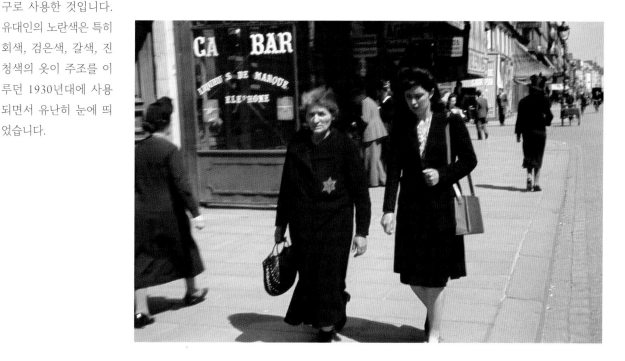

[왼쪽]
오쟁이진 사내에 대한 유머러스한 그림엽서, 1905
19세기와 20세기에 부정적 의미의 노랑은 그 범위를 넓힌다. 속이는 사람뿐만 아니라 속임을 당하는 사람, 특히 다른 사내와 바람이 나서 도망간 아내를 둔 남편에 대해서도 노란색 옷차림으로 희화화했다. 특정 인물을 꼭 집어 나쁜 노림으로 묘사한 것이 아니라 기만, 협잡, 사기 등과 관련되는 모든 영역에서 노란색을 사용했다.

[오른쪽]
앙드레 쥐카, 〈파리 리볼리 거리〉, 1942, 파리 역사 도서관
'노란 별'은 오래 전통을 갖고 있다. 이미 중세 말에 서유럽의 몇몇 도시는 유대인들에게 식별의 징표를 달게 했다. 둥근 헝겊 조각, 오리엔트를 상징하는 별 모양, 고리, 모세의 율법 판 형태를 본뜬 형상 등 모양은 다양했으나 색깔은 항상 노랑이었다.

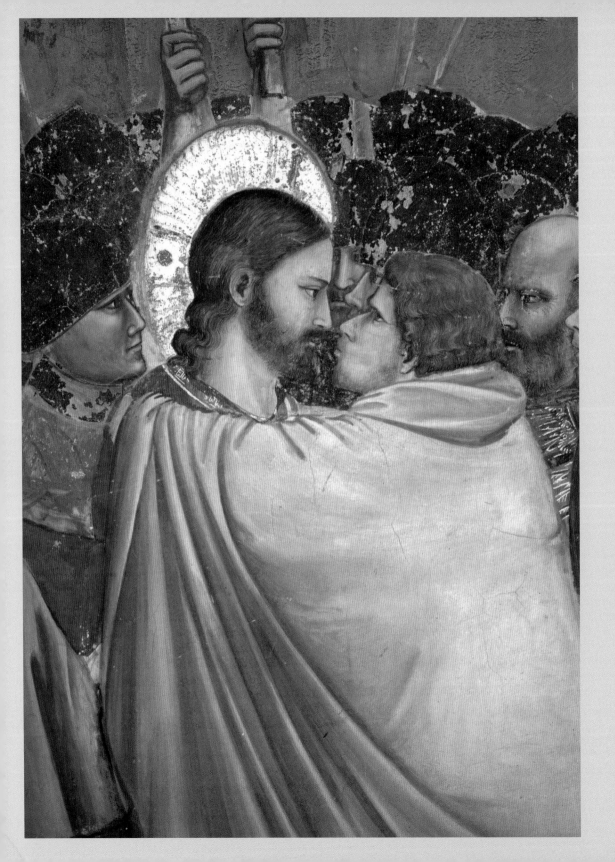

**조토 디본도네, 〈유다의 입맞춤(부분)〉, 1303~1306,
파도바, 스크로베니 예배당**

중세 기독교의 입장에서 볼 때, 유다는 역사상 가장 사악한 배신자다. 하지만 성경
어디에도 그의 신체나 옷차림에 대한 언급은 없다. 그의 모습은 후대의 기록이나
그림을 통해 만들어진 것이다. 중세 말의 판화에서는 종종 짐승같이 야비한 얼굴,
붉은색 머리카락, 배신을 상징하는 노란색 옷을 입은 모습으로 묘사된다.

**시모네 마르티니, 〈수태고지(부분)〉, 성 안사노 제단화,
1333, 피렌체, 우피치 미술관**

중세의 상징체계에서 태양, 빛, 열기, 생명, 권력, 재산 등 노란색의 긍정적인
상징은 모조리 금색이 가져가 버렸다. 반면에 노란색은 배반, 거짓, 협잡, 질병
등 부정적인 의미를 상징하는 색이 되고 말았다.

조반니 도메니코 티에폴로,
〈그리스도와 간통녀〉, 1751, 파리,
루브르 박물관

간통은 속임수의 한 형태로 간주되어
노란색과 결부되었다. 예술 작품에서
간통한 여인은 종종 노란색 옷차림을 하고,
매춘부는 빨간색 천을 걸치고 등장한다.

르네상스 시대에도
노랑의 위상에는
변화가 없었습니까?

네, 변함없었습니다. 회화 작품을 보면 분명
히 알 수 있습니다. 고대 동굴 벽화에서 오커
와 함께 노랑이 많이 사용되었고, ― 벽화에
사용된 노란색은 시간이 흐르면서 변색되거
나 희미해집니다. ― 그리스 로마 시대의 작
품에도 노랑은 분명히 등장합니다. 그런데
16세기와 17세기 서양 회화의 색채에서 노란
색이 눈에 띄게 감소합니다. 17세기 네덜란
드 화가들이 많이 사용한 '나폴리 노랑Naples
Yellow'과 같은 새로운 합성 안료가 만들어졌는
데도 말입니다. 스테인드글라스에서도 마찬
가지입니다. 12세기 초까지는 노란색이 포함
되어 있었지만, 그러다가 주조를 이루는 색이
청색과 적색 계통이 됩니다. 그 이후 노란색
은 배신자나 반역자를 가리키는 색으로만 등
장합니다. 노랑의 가치 하락은 인상파가 활동
했던 시기까지 지속됩니다.

피터르 더 호흐, 〈어머니〉,
1661-1663년경, 베를린 국립 회화관

17세기에 '나폴리 노랑'이라는 새로운
안료가 시장에 들어왔다. 안티모니산염을
합성해 만든 것으로, 납 성분이 포함되어
독성이 강했지만 매우 아름다운 노란색을
만들어 냈다. 네덜란드 화가들은
제한적이지만 능숙하게 나폴리 노랑을
사용해서 빛의 반사나 굴절, 분산 등을
그림에 표현했다. 피터르 더 호흐와
요하네스 페르메이르는 이 새로운 안료를
훌륭하게 사용하여 노란색을 얼마간
신비스럽게 했다.

빈센트 반 고흐의 밀밭과 해바라기가
떠오르네요.

야수파의 그림이나, 노란색을 과도하게 사용한
추상파의 그림도 예로 들 수 있겠지요. 1850-
1880년대에 이르면 화가들의 팔레트에 변화
가 생깁니다. 실내 작업장에서 실외로 나가 그
림을 그리기 시작한 것입니다. 또 다른 변화로
는 구상미술에서 반半추상 또는 추상미술로 회
화의 흐름이 바뀌었다는 것입니다. 추상미술은
다색 배합이나 명암 차이를 덜 사용했습니다.
우리가 앞서 살펴보았듯이 이런 변화의 시기에
예술은 과학을 표방하면서 파랑, 빨강, 노랑의
세 가지 원색을 구분하게 되고, 수많은 화가들
이 원색으로만 작업하는 상황까지 이어집니다.
그 결과 초록과 달리 노랑은 이 시기에 느닷없
는 가치 상승을 경험하게 됩니다. 전기의 발달
도 노랑의 가치를 재평가하는 데 한몫했다고
할 수 있습니다.

개인의 일상생활과 풍습의 격변기였던
19세기 말, 중요한 시기에 노랑의 위상이
달라졌군요.

정확한 지적입니다. 사실상 색은 사회와 이데
올로기와 종교의 변화를 반영할 뿐만 아니라
과학과 기술의 변화에 순응하기도 합니다. 그
를 통해 새로운 취향을 이끌어 내고, 필연적으
로 상이한 상징적 관점을 생겨나게 합니다.

S. Rusinol

산티아고 루시뇰, 〈모르핀에 중독된 여인〉,
1894, 시체스, 카우 페라트 박물관

노랑은 오랫동안 질병을 상징하는
색이었다. 미술 작품에서 환자는 주로
'노란 얼굴빛'을 하고 있거나, 노란색
옷차림을 하고 있으며, 환자가 누워 있는
경우에는 노란색 시트로 환자의 상태가
강조되어 표현된다.

그리고 마침내 투르 드 프랑스의 '노란 셔츠maillot jaune'가 등장합니다. 노란색에 새로운 기운을 불어넣은 일대의 사건이 아닐 수 없습니다.

애초에 노란 셔츠는 일간지 「레퀴프L'Équipe」의 전신인 「로토 L'Auto」가 1919년 벌인 광고 활동과 관련된 것이었습니다. 투르 드 프랑스의 주최사인 이 신문사의 종이 색은 엷고 흐릿한 노란색이었습니다. 그리고 구간별로 선두를 달리는 선수에게 노란색의 셔츠가 수여되었습니다. 이후 '노란 셔츠'라는 어구는 다른 스포츠 분야뿐만 아니라 다른 언어권에도 널리 퍼졌습니다. 이탈리아에서는 경제계의 리더를 지칭하는 데 이 어구를 사용했습니다. 아무튼 '노란 셔츠'가 등장한 이후 그때껏 좋은 평판을 얻지 못했던 노란색은 예술과 스포츠 분야에서 현대적 가치를 부여받았다고 할 수 있습니다.

하지만 일상생활이나 사람들의 선호도 측면에서는 그렇지 않은 것 같습니다. 프랑스어 표현을 보면, 노랑은 여전히 불명예스러운 취급을 받고 있습니다. 예를 들어 파업 방해꾼을 '노란 자jaune'라고 하고, 마지못해 짓는 웃음을 '노란 웃음rire jaune'이라고 합니다.

배신자를 이르는 '노란 자'라는 표현은 그 연원이 15세기까지 거슬러 올라가고, '노란 웃음'이라는 표현은 사프란과 관련이 있습니다. 노란 색소로 유명한 사프란은 다량으로 복용하면 광기 같은 것을 불러일으키고 억제할 수 없는 웃음을 유발한다고 알려져 있습니다. 이처럼 색과 관련된 어휘나 표현은 생명력이 강해서 웬만해서는 없애기 어렵습니다. 질병을 뜻하는 노랑도 부정적인 특성을 잃지 않은 채 살아남았습니다. 프랑스에서는 여전히 급성 간 질환을 언급할 때 '노란 얼굴빛teint jaune'이라고 말하니까요. 저처럼 고대 사회의 전문가에게 모든 기호는 관련성이 있습니다. 중세 시대에 사람이나 사물을 지칭하는 말은 반드시 관계된 사람이나 사물의 본질과 관련이 있었습니다. 중세 문화에서 기호의 자의성이란 생각할 수 없는 개념이었습니다. 말이 순전히 인간의 지혜로 만들어진 것인가 아니면 실재에 부합하는 것인가? 이 논쟁은 플라톤과 아리스토텔레스 때부터 있어 왔습니다.

노랑은 아직 자신에 대한 낡은 편견에서 완전히 벗어나지 못하고 있군요. 우리는 여전히 노랑에 경계의 눈초리를 던지고 있죠, 아닌가요?

일상생활에서 노란색을 많이 사용하지 않는 것은 사실입니다. 아파트의 실내 분위기를 바꾸기

일간지 「레퀴프」가 1949년에 출간한 『투르 드 프랑스와 노란 셔츠의 역사』 표지

1919년에 열린 투르 드 프랑스에서 구간별 선두 주자에게 수여했던 노란색 셔츠는 애초에 신문사가 벌인 광고 활동과 관련된 것이었다. 경기의 주최사인 '로토(L'Auto)'는 값싼 노란색 종이에 신문을 인쇄했는데, 신문의 지면 색인 노란색을 부각하여 신문 판매를 늘리고자 했다. 한편 '노란 셔츠'는 이후 자전거 경기뿐만 아니라 다른 스포츠 분야에도 리더를 지칭하는 개념으로 널리 퍼져 나갔다. 이를 통해 1차 세계대전 전까지 사회적으로 좋은 평판을 얻지 못했던 노랑은 예술과 스포츠 분야에서 새롭게 평가받았다.

위해 노란색으로 이곳저곳을 칠하는 경우도 있지만, 절대 과하게는 하지 않습니다. 부엌이나 욕실 등에 색다른 분위기를 연출하기 위해 독특한 색채를 시도하는 경우도 종종 있습니다. 하지만 1970년대처럼 마구잡이로 노란색을 사용하지는 않죠. 당시에는 온갖 소스에 노란색을 첨가했고, 심지어 밤색이나 초록색에 노란색을 섞기도 했습니다. 반면에 노란색 자동차는 예나 지금이나 여전히 희귀합니다.

노란색을 상징색으로 쓰는 우체국은 예외겠죠?

그 또한 최근에 들어서입니다. 프랑스 우체국은 17세기부터 수자원 산림국과 같은 행정 부서에 속해 있었는데, 초기에는 초록색을 사용했습니다. 프랑스 우체국의 상징색이 바뀐 것은 노란색 차체의 시트로엥을 공식 차량으로 도입●하면서부터입니다. 아마도 독일이나 스위스 우체국의 노란색 영향을 받은 듯합니다. 이유는 단순했습니다. 노란색이 녹색보다 눈에 잘 띄었고, 빨간색은 이미 소방서에서 사용하고 있었기 때문입니다. 어찌 보면 오늘날 노랑은 빨강의 기능을 반쯤 수행하고 있다고 할 수 있습니다. 축구 경기에서 심판이 레드카드를 꺼내기 전에 경고의 표시로 옐로카드를 내보이는 것도 같은 이치입니다. 조금 다른 이야기를 하자면, 노란색은 더 이상 금색과 경쟁하지 않아도 됩니다. 북유럽에서는 금색을 좋아하지 않는 사람들이 점점 늘어나고 있다고 하네요.

왜 그런 건가요?

사치와 보석에 대한 프로테스탄트적 반감의 영향인 듯합니다. 20세기 들어서부터 금색은 평범한 색이 되었습니다. 보석상들은 고객들이 금도금보다 백금이나 은을 더 좋아한다는 것을 압니다. 금도금한 욕실 수도꼭지가 한때 유행했지만 이제는 그렇지 않죠. 오늘날 노랑의 진정한 경쟁자는 기쁨과 활력, 비타민 C를 상징하는 주황입니다. 태양의 에너지는 레몬주스보다 오렌지주스를 통해 더 잘 드러난다고 생각합니다. 물론 노란색도 식초와 같이 '시다'는 특성을 지니고 있지만 말입니다. 오직 어린이들만 노란색 태양을 지지합니다.

아이들은 그림을 그릴 때 언제나 태양을 샛노랗게 칠하고, 빛이 비치는 창문을 노랗게 칠하지요. 하지만 아이들도 자라면서 이런 상징체계에서 멀어져 가지요. 우리들은 일정 나이가 되면 무의식적으로라도 타인의 시선을 의식하고, 현재 적용되는 문화 코드와 신화를 받아들입니다. 결국 성인들의 색色 취향은 자연 발생적인 것이 아니라 간접적으로 사회적 관계 구조에, 직접적으로 문화적 전통에 영향을 받는다고 할 수 있습니다.

노란색의 명예 회복이 이루어지고 있는 것인가요?

스포츠 분야를 보면 그런 것 같습니다. 남미 축구 클럽들에 의해 녹색이 전 세계로 수출된 것처럼, 노란색도 이제 각종 스포츠의 셔츠나 엠블럼에 자주 쓰이고 있습니다. 노랑이 재평가를 받게 된다면 그것은 무엇보다 여성들에게서, 또한 다른 분야보다 자유로움이 허용되는 스포츠 의상 분야에서일 겁니다. 만약 제가 패션 디자이너라면 이 방향으로 전력을 다할 것입니다. 제가 생각하기에 앞으로 색을 소비하는 우리의 습관에 장기적인 변화가 일어난다면 그것은 노란색의 섬세하고도 미묘한 변주가 중심이 될 것이라는 점입니다. 밑바닥까지 떨어졌다가 조금씩 가치 회복을 시작한 노랑은 이제 올라갈 일만 남았습니다. 노랑 앞에 아름다운 미래가 펼쳐지기를!

뱅자맹 라비에가 그린 '래핑 카우(La Vache qui Rit)' 광고 데생, 1930년경
중세의 세밀화든 20세기 광고 포스터에서든 노란 얼굴은 병든 사람의 상징으로,
붉은색 얼굴은 건강이 좋은 사람의 상징으로 쓰였다.

피에르 알레친스키, 〈몽타테르 마을의 부아랭 작업실〉,
석판화, 2003, 파리, 프랑스 국립 도서관

태양이 항상 노란색이었던 것은 아니다. 그리스와 로마 시대의
작가들은 태양을 붉은색으로 묘사했으며, 중세 시대의
화가들은 태양을 달처럼 흰색으로 그렸다.

2003 Vovein à Montataire

Les tours la B N Andainal

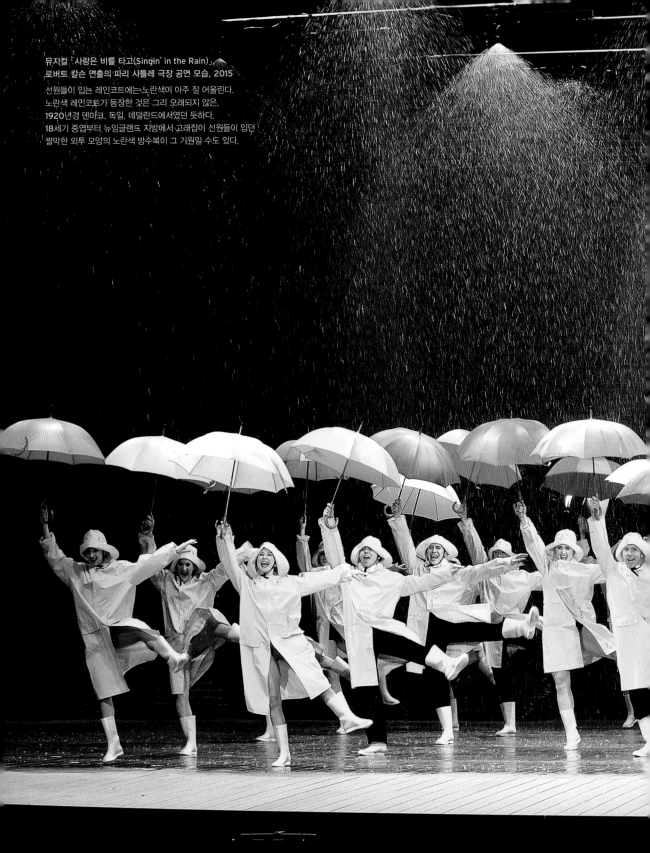

뮤지컬 「사랑은 비를 타고(Singin' in the Rain)」
로버트 칼슨 연출의 파리 샤틀레 극장 공연 모습, 2015
선원들이 입는 레인코트에는 노란색이 아주 잘 어울린다.
노란색 레인코트가 등장한 것은 그리 오래되지 않은,
1920년경 덴마크, 독일, 네덜란드에서였던 듯하다.
18세기 중엽부터 뉴잉글랜드 지방에서 고래잡이 선원들이 입던
짧막한 외투 모양의 노란색 방수복이 그 기원일 수도 있다.

피에르 술라주, 〈회화 16〉, 1965,
개인 소장

검은색 너머에는 무엇이 있을까?
프랑스 추상 미술의 대가 피에르
술라주는 검정보다 더 검은 느낌을
주는 '저편의 검정(outre-noir)'이
있다고 말했다. 너무 까매서 빛이라도
비치면 푸르스름한 빛이 도는 그런 색.
지상의 동물 중 가장 까맣다고 하는
까마귀의 날개를 볼 때 가끔 비치는
흡사 푸른색과 같은 그런 색 말이다.

검정

애도와
우아함의 색

"블랙 이즈 블랙Noir, c'est noir"이라고 노래한 프랑스 가수 조니 할리데이에겐 미안한 말이지만 검정은 검정이 아니다. 물론 숯에서 부젓가락으로 검정을 집어낼 수는 있다. 하지만 검정이라고 해서 다 똑같은 검정이 아니며, 생각처럼 우울하거나 절망적인 색도 아니다. 증거를 원한다면 영구차를 따라가 보거나, 성당에 놓인 전례용 용기를 살펴보거나, 전문가들이 입고 있는 옷을 보라. 오늘날 검정은 우아함을 상징하는 색이다. 한편 검정은 동료인 하양과 함께 우리의 상상계를 별도로 구성한다. 그 세계는 흑백사진과 흑백영화가 우리에게 보여 준 세계, 즉 컬러가 묘사한 것보다 더 '진실'되게 표현될 수 있는 세계와 닮아 있다. 과거의 낡아 빠진 산물이라고 생각해 내쳐 버린 흑백의 세계는 여전히 우리 곁에 있다. 우리의 꿈과 사유 속에 깊숙이 뿌리를 내린 채로.

에두아르 부바, 〈바다 소리를 듣고 있는 레미〉, 1995
사진은 영화와 마찬가지로 본질적으로 흑백의 예술이다.
아니 검은색–회색–흰색의 예술이라고 해야 더 정확할 듯하다.
수없이 많은 회색 색조가 층층으로 다양하게 포함되어 있기
때문이다. 엄밀히 말해 컬러사진은 사진이 아니라고 할 수 있다.
많은 예술가들은 사진을 다른 말로 불러야 한다고 생각한다.

이제 색의 역사에서 하양과 더불어 고유의 독자적
노선을 걸었다고 할 수 있는, 또 하나의 '앙팡 테리블'인
검정의 차례군요. 검정은 진정한 색인가요? 아니라는
사람도 있어서요. 어쨌든 검정의 평판이 좋지 않은 것은
사실입니다만…

다른 색에 비해 검정이 더 심하다고는 생각하지 않습니다.
'검정'하면 우리는 자연스럽게 어린 시절의 공포, 암흑, 죽음,
애도 등 부정적인 측면을 떠올립니다. 이런 의미의 검정은
기독교 성경에서 쉽게 발견할 수 있는데, 검정은 늘 시련이
나 죽은 사람, 원죄와 연결되어 있습니다. 사원소설四原素說
에 입각한 색의 상징체계에서 검정은 대지와 연관되어 있습
니다. 이는 지옥이나 지하 세계와도 이어지죠. 물론 존중과
정중함의 의미를 띤 검정도 있습니다. 수도사들이 입었고,
종교 개혁가들이 중시한, 절제와 겸양과 엄숙의 상징인 바로
그 검정 말입니다. 검정은 나중에 권위를 상징하는 색으로,
판사와 스포츠 심판이 착용하는 옷의 색으로, 국가 원수의
공식 차량 색으로 — 이 색깔은 계속 바뀌고 있습니다. — 사
용되게 됩니다. 끝으로 우리가 알고 있는, 세련되고 우아한
검정이 있습니다.

지금껏 선생님과 이야기를 나눈, 대부분의 색깔들과는 달리, 검정에서는 상징적 양면성이 찾아지지 않는 것 같습니다.

정확하게 보셨습니다. 검정에는 좋은 검정과 나쁜 검정만 있
습니다. 고대 사회에서는 검정을 지칭하는 데 단 두 개의 말
만 사용했습니다. 예를 들어 라틴어 niger — 프랑스어 noir(검
은)의 어원 — 는 '반짝이는 검정'을 뜻하는 말이고, 라틴어
ater — 프랑스어 atroce(끔찍한)와 atrabilaire(흑담즙, 우울증)의 어
원 — 는 '거무칙칙한 검정', '불안한 검정'을 뜻하는 말입니
다. 예전에는 이렇듯 광택과 무광택의 검정을 매우 명확하
게 구분했습니다. 아프리카 흑인들Noirs africains — 프랑스인들
은 종종 이 단어가 지닌 제국주의적 성격을 완화하기 위해
블랙Blacks이라는 영어 단어를 사용합니다. — 은 오늘날에도
이 구분을 유지하고 있습니다. 그들이 생각하는 아름다운 피
부란, 한껏 반짝이는 검은색 피부입니다. 거무칙칙한 검정은
죽음과 지옥을 떠올리게 한다고 여깁니다. 우리 조상들이 우
리가 상상하는 것 이상으로 검정의 뉘앙스에
민감했던 것은 분명합니다. 아름다운 검정을
만들어 내는 것이 오랫동안 어려운 일이었으
니 어쩌면 당연한 일이겠네요.

**〈1885년 5월 31일의 빅토르 위고 장례식〉,
파리, 빅토르 위고 기념관**
상복의 색이 검정으로 된 것은 그리 오래되지 않았다.
예전에는 회색, 갈색, 보라색, 군청색 등 다양한 어두운
색조들이 상복의 색으로 사용되었다. 근대 초기에 검정이
다른 색과의 상복 경쟁에서 승리하긴 했지만, 검은색 상복을
입는 것은 여전히 사회의 상류층에서나 가능했다. 상복의
색이 검은색으로 통일되고 대부분의 사람들이 이를 착용하게
된 것은 18세기, 아니 19세기 초반에 이르러서였다.

일반적으로 검정은 모든 색을 다 포함하는 색이라고 하던데…

모든 색을 다 섞으면 오히려 갈색이나 회색 같은 색이 됩니다. 화학적으로 진정한 검정을 만드는 것은 어려운 일입니다. 화가들이 사용한 질 좋은 검정은 소량으로만 생산할 수 있었는데, 대개 고열로 태운 상아 등 값비싼 재료가 포함되어 있었습니다. 아름다운 검은색을 내기는 했지만 터무니없이 비쌌던 것이지요. 물론 값싸고 '가난한 검정'도 만들 수는 있었습니다. 램프에 쓰이는 기름의 그을음을 긁어내어 접착제와 섞으면 됐는데, 이 검정은 짙게 염색하기 어려웠고, 염색을 해도 색이 금세 빠지는 단점이 있었습니다. 중세 말에 이르기까지 회화에서 검정을 찾아보기 어려운 이유를 알 수 있는 대목입니다. 일상생활에서도 검정은 드문 색이었습니다. 그러다가 14세기 중반부터 서양에서 검정의 인기가 급상승하게 됩니다. 간소함과 엄격함을 추구하는 신교도의 종교 개혁을 거치면서 검은색이 대유행을 하고, 관련 염색 기

술에도 탄력이 붙게 됩니다. '차분하고 사려 깊은' 색을 만들어 내라는 사회적 요구에 부응하여 14세기 말 이탈리아의 염색업자들은 비단과 두꺼운 모직물을 진하고 아름다운 검정으로 염색할 수 있는 기술을 발전시켰습니다. 종교 개혁가들은 강력하고 화려한 색상들에 대해 전쟁을 선포했고, 정중하고 어두운 색깔의 사용을 권장하였습니다. 이런 경향은 오늘날에도 영향력을 행사하고 있지요. 위대한 종교 개혁가들은 그들 자신의 모습을 담은 그림이나 판화에서도 어부의 소박하고 간결한 색깔의 옷을 입고 있습니다. 검은색의 인기는 그다음 세기에도 수그러들 줄 몰랐습니다. 루터와 같은 사제도 검은색 옷을 입었지만 카를 5세 등의 왕이나 제후들도 검은색 옷을 즐겨 입었습니다.

카트린 드뇌브와 이브 생로랑, 1981
다른 색들과 마찬가지로 검정에도 서로 맞서는 두 가지 특성이 있다. 한편으로 검정은 불행과 재난을 상징하고, 다른 한편으로는 사치와 우아함을 상징한다. 사치와 우아함의 검정은 오늘날 턱시도, 야회복, 리틀 블랙 드레스, 고가의 향수 포장용품 등에 보란 듯이 등장한다. 트뤼프와 캐비아의 색깔도 검정이지 않은가.

페르디난트 호들러,
〈제네바 중등학교 마당에 있는 칼뱅과
교수들〉, 1883-1884,
제네바 예술 역사 박물관

검은색은 도덕적인 색이다. 베네딕트회
수도사들은 9세기부터 겸손과 금욕,
청빈의 색인 검은색 옷을 의무적으로
입어야 했다. 16세기에 신교도 종교
개혁가들은 색에 관한 규정이나
규범을 많이 만들었다. 그들이 보기에
검은색은 독실한 신교도 가족에게
가장 잘 어울리는 옷 색깔이었다. 그들
대부분도 검은색 옷을 입은 상태로
묘사되어 있다.

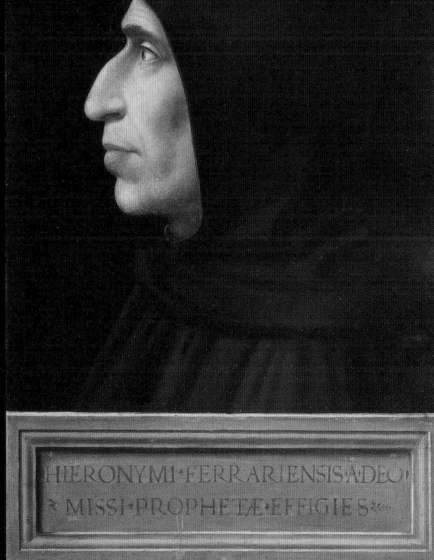

HIERONYMI·FERRARIENSIS·ADEO·
≈ MISSI·PROPHETÆ·EFFIGIES ≈

[왼쪽]
파올로 베로네세, 〈이세포 다 폰토와
그의 아들 아드리아노〉, 1555년경,
피렌체, 우피치 미술관

16세기 의상에서는 완전히 상반된
두 종류의 검은색을 볼 수 있다.
먼저 검소하고 도덕적이고 종교적인
검정으로, 수도사나 성직자들, 그리고
대부분의 신교도들의 의상에서 볼
수 있는 색이다. 다른 하나는 왕이나
귀족들의 의상에서 볼 수 있는 광택이
있고 화려한 톤의 검정인데, 이
색은 에스파냐의 궁정에서 유행하기
시작하여 나중에는 전 유럽으로
퍼졌다.

[오른쪽]
프라 바르톨로메오, 〈지롤라모
사보나롤라 초상〉, 1495년경, 피렌체,
산마르코 미술관

루터, 칼뱅, 츠빙글리가 활동하기
이전부터 몇몇 선도적 종교 개혁가들은
"화려하고 추잡하고 불경한" 색들에
대항해서 검은색을 사용해야 한다고
설교했다. 이탈리아 도미니크회의
수도사 사보나롤라도 같은 주장을
펼쳤다. 그는 1494년부터 4년간
피렌체의 정치 실권을 잡아 '기독교
공화정'을 실현하고자 했으나, 1498년
피렌체의 시뇨리아 광장에서 화형에

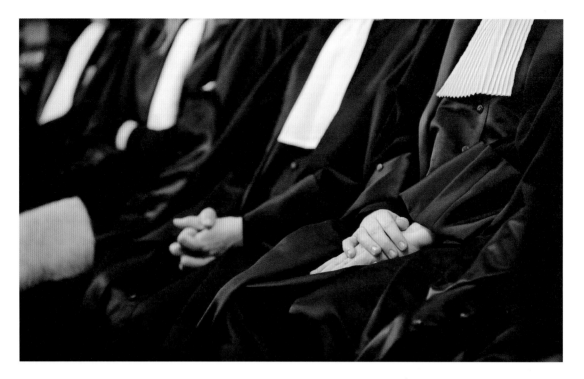

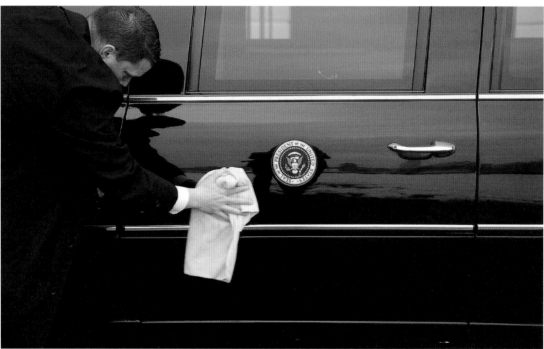

[위]
〈지방 법원의 첫 번째 개정기〉, 파리, 2011
일반적으로 법조인은 두 가지 색으로 구분할 수 있다. 판사와
법률 집행인은 주로 붉은색 제복을 입고, 검사와 변호사,
법관은 검은색 제복을 입는다.

[아래]
〈미국 버락 오바마 대통령의 전용 리무진〉, 2010, 워싱턴
검은색은 점점 더 권위를 상징하는 색이 되고 있다. 최근까지 심판들은 스포츠
경기장에서 검은색 유니폼을 입었다. 국가 원수의 공식 행사나 전용차에 등장하는
검은색도 같은 상징체계에 포함된다.

유행은 오래 지속되었지요.

그렇습니다. 우리가 축제나 특별한 행사 때 입는, 우아한 검은색 정장은 르네상스 시대에 왕이나 제후가 입던 검은색 의상을 계승한 것이라 할 수 있습니다. 19세기부터 검은색은 권위와 위엄을 지닌 사람들이 입은 제복의 색이 되었습니다. 세관원, 경찰, 사법관, 성직자, 심지어 소방관들도 검은색 옷을 입었지요. — 소방관들의 옷 색깔은 점차 감색으로 바뀝니다. — 이는 검정이 민주화된 것이라 할 수 있습니다. 하지만 검정이 누구나 걸칠 수 있는 색이 되면서 검정은 자신의 마력과 상징적 힘의 일부를 잃게 됩니다.

검정이 상복의 색으로 사용되지 않은 곳도 있다는 말씀이신가요?

물론입니다. 아시아에서 검정은 죽음이나 저승과 연관되어 있지만, 상복은 흰색입니다. 왜 그런 것일까요? 죽은 자는 빛나는 존재, 영광스러운 존재가 되고, 그의 육체는 순진무구한 상태에 이르기 때문입니다. 서양에서는 죽은 자가 대지로 돌아가고, 그의 몸은 재가 됩니다. 다시 말해 검은 빛깔로 돌아가는 것이지요. 로마 시대의 상복

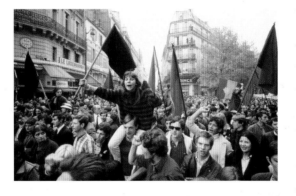

은 회색이었습니다. 재의 색깔이었던 셈이지요. 기독교에서는 이와 같은 상징을 발전시켜 어두운 색 계열(갈색, 보라, 감색 등)을 애도와 슬픔과 결부하였습니다. 16세기까지 검정이 매우 비쌌기 때문에 왕이나 귀족들만 검은색 상복을 입을 수 있었습니다. 그러다가 점차 모든 계층의 사람들이 검은색 상복을 입게 된 것이지요.

〈1968년 5월 13일 파리의 시위〉
색의 상징체계와 관련해서 1968년 5월 혁명이 만든 정치적 사건 가운데 하나는 붉은색 깃발 옆에 검은색 깃발이 나란히 등장했다는 것이다.

정치의 영역에서도 검정이 길조를 상징하지는 않죠?

검은 깃발은 해적의 깃발이었고 이를 통해 검정은 죽음을 상징하게 됩니다. 19세기에는 아나키스트들이 검은 깃발을 상징으로 사용하는데, 이 깃발은 극좌파의 빨간 깃발의 자리를 조금씩 잠식하게 됩니다. 정치와 색의 관계에서 흥미로운 점은 하나의 색이 등장하면 치고 들어오는 또 다른 색이 있다는 것입니다. 극좌의 검정은, 나라에 따라 조금 다르긴 하지만 보수파, 왕당파 또는 기독교 정파를 상징하는 극우의 검정과 종종 만납니다. 극과 극은 통한다는 말이 있지 않습니까.

이런 상징적 의미 말고도, 검은색에는 한 가지 특이한 점이 있다고 할 수 있을 것 같은데요. 늘 반대되는 흰색과 연관되어 등장한다는 것입니다.

늘 그런 것은 아닙니다. 동양에서는 빨간색과 흰색, 빨간색과 검은색의 조합이 훨씬 더 많이 나타납니다. 서양에서도 종종 그렇고요. 체스 게임이 좋은 예가 될 것 같습니다. 체스보드는 오랫동안 오늘날과는 다른 색의 구조를 취했습니다. 6세기경 인도에서 체스 게임이 처음 생겨났을 때에는 빨간 진영과 검은 진영이 있었습니다. 곧이어 체스 게임을 도입했던 페르시아와 이슬람 문화에서도 이런 대비를 그대로 지켰습니다. 그러나 서기 1000년경 유럽에 도입될 때에는 체스보드의 구조에 변화가 일어났습니다. 유럽인들은 말의 성질과 진행 방법뿐만 아니라 색의 조합도 바꿨습니다. 빨간 진영과 하얀 진영이 대립하게 한 것이지요. 이 조합은 르네상스 시대에 가서야 현재와 같은 흰색과 검은색의 조합으로 변하게 됩니다. 흰색과 검은색의 대립이 이전 것보다 밝음과 어두움의 대립을 더 강렬하게 보여 준다고 여겼기 때문입니다.

**뤼뱅 보쟁, 〈체스보드가 있는 정물〉,
1630, 파리, 루브르 박물관**

인도에서 처음 생겨 서기 1000년경 유럽에 도입된
체스 게임은 원래 빨간 진영과 검은 진영이 대립했다.
하지만 서양 문화의 관점에서 볼 때 이 두 색은 좋은 조합이
아니었다. 그래서 유럽인들은 빨간 진영과 하얀 진영을
대립하게 했다. 이 조합은 중세 말과 근대 초기에 가서야
현재와 같은 흰색과 검은색의 조합으로 변하게 된다.

하양과 마찬가지로 검정의 위상과 역할도 시대에 따라 변화를 거듭하네요.

맞습니다. 아주 오랫동안 흰색과 검은색은 색의 세계에서 따로 떨어져 있는 색 취급을 받았는데, 여기에는 몇 가지 요인들이 있습니다. 우선 중세 말에 생긴, 색과 빛에 관한 논쟁을 들 수 있습니다. 당시 많은 사람들은 색이 물질일 뿐이라고 생각했습니다. 색이 물질이라면 검은색은 아무 문제가 없습니다. 검은 물질이 존재하므로 검은색도 다른 색과 마찬가지로 색인 것입니다. 그런데 만약 색이 빛이라면 검은색은 어떻게 되나요? 빛의 부재인가요? 그렇다면 검은색은 색이 아닌 것이 되겠지요… 중세 신학에서 색이 열렬한 논쟁의 대상이 되면서 검은색도 조금

씩 다른 관점에서 다루어지기 시작했습니다. 두 번째로 인쇄술의 발달을 들 수 있습니다. 특히 금속 활판 인쇄술을 이용하여 책이나 판화 그림들을 대량 생산 할 수 있게 되면서 검정과 하양의 조합이 더욱 주목을 받게 됩니다. 같은 시기에 종교 개혁가들은 검정과 하양을 기독교인들에게 어울리는 도덕적 색으로 존중해서 별도로 취급했습니다. 세 번째로 과학의 발전으로 인한 새로운 색의 질서를 꼽을 수 있습니다. 아리스토텔레스는 알려진 것 중 가장 오래된 색의 체계를 제안했습니다. 그는 가장 연한 색에서 가장 진한 색에 이르는

흰색, 노란색, 빨간색, 초록색, 검은색의 색 견본을 만들었고, 이는 오래도록 채택되었습니다. — 색 체계에서 파란색은 빠져 있는데, 중세에 이르러 초록색과 검은색 사이에 위치하게 됩니다. — 색의 체계가 어떻게 구성되었든 간에, 흰색과 검은색은 포함되었으며, 종종 양 끝에 자리했습니다. 하지만 17세기에 아이작 뉴턴이 이러한 색의 질서에 혁명을 일으킵니다. 뉴턴은 1666년 그 유명한 프리즘 실험을 통해 빛은 백색이 아니라 무지개처럼 알록달록한 색깔을 가진 '스펙트럼'이라는 사실을 증명했고, 이때부터 색의 질서 속에서 검은색과 흰색의 자리는 없어지게 됩니다. 그가 제안한 새로운 색상환에는 일곱 가지 색(보라색, 남색, 파란색, 초록색, 노란색, 주황색, 빨간색)만 포함됩니다. 방금 언급한 이 모든 변화로 인해, 검은색과 흰색은 17세기부터 색의 세계에서 완전히 별개의 색으로 간주됩니다.

페테르 파울 루벤스, 〈성녀 카트린〉, 동판화, 1620년경, 파리, 루브르 박물관

빛나는 색채와 생동하는 에너지로 가득 찬 화풍을 자랑한 루벤스는 앙베르(Anvers)의 공방에 조각가 그룹을 꾸려서 자신의 작품을 동판에 새기게 한 다음 흑백판화로 제작하여 전 유럽에 보급했다. 일반 대중이 그의 작품을 천연색으로 감상할 수 있게 된 것은 3백여 년이 지나 컬러사진이 발명된 이후의 일이다.

흑백의 세계와 색의 세계가 한바탕 충돌하는 것인가요?

그렇습니다. 19세기부터 검은색과 흰색은 무색無色으로 분류되었습니다. 초창기 사진은 빛에 반응하는 화학 물질로 만든 원판을 이용해 흑백의 음화-양화 방식으로 현상하였기 때문에 검정과 하양이 색의 세계에서 더 배제되는 결과를 낳았습니다. ─ 초기에는 사진 색깔이 흑백이라기보다 노르스름하거나 밤색에 가까웠고, 이후 인화지의 발전에 따라 사진에서 보다 선명한 검은색을 얻을 수 있게 됩니다. ─ 사진의 발명가들도 당시까지 통용되던 흑백과 컬러의 대립을 인정했던 듯합니다. 어찌 보면 초창기 사진은 판화가 표현한 흑백의 세계를 강화한 것이라고도 할 수 있습니다. 아무튼 사진 기술이 발전하고, 곧이어 영화와 텔레비전이 발명되면서 ─ 초기에는 둘 다 흑백이었습니다. ─ 흑백과 컬러의 세계 간 대립은 우리에게 자연스러운 것이 되고 말았습니다.

> 흑백이 지닌 놀라운 힘은 그것만으로 현실 세계를 묘사할 수 있다는 것 아닐까요? 물론 색깔들 사이의 미묘한 색조 차이를 만들어 내야 한다는 조건이 있지만 말입니다.

그렇게 생각하고 판단하는 것 또한 우리가 규범과 관례에 얽매여 있음을 보여 주지요. 말씀하셨다시피 다른 색들을 사용하지 않고 흑과 백만으로도 세상을 묘사할 수 있습니다. 이때 반대는 불가능합니다. 컬러로 된 세상을 묘사하기 위해 흑백을 생략할 수는 없으니까요. 하지만 흑과 백이 아닌 다른 두 색깔의 조합으로도 이 작업은 가능합니다. 예를 들어 빨간색과 노란색, 갈색과 회색, 검은색과 노란색으로 말입니다. 모든 가독성 테스트에서 검정 바탕 위에 쓴 노란 글씨가 하얀 바탕 위에 쓴 검정 글씨보다 더 잘 읽힌다는 결과가 나와 있습니다. 색의 대비에 대한 우리의 고정관념을 깰 필요가 있는 것이지요. 일반적으로 우리가 생각하는 것과 달리 흑백의 대비는 ─ 다른 색들 간의 대비보다 ─ 그리 강력하지도 적합하지도 않습니다.

말도 안 돼요! 그렇다면 흑백의 조합이 특별히 부각된 이유가 뭔가요?

습관적인 것이죠. 사진과 영화가 컬러와 흑백 간의 대립을 조장한 면도 있습니다. 사진과 영화가 처음 발명되었을 때 흑백에서 컬러로의 이행은 도달하고는 싶지만 만만치 않은 작업으로 여겨졌습니다. 1938년 마이클 커티즈, 윌리엄 케일리의 「로빈 후드의 모험」이 상업적 성공을 거두면서 테크니컬러Technicolor 방식이 우위를 차지했고, 이후 강력하고 선명한 색채 대조가 추구되었습니다. 물론 컬러영상이 지나치게 공격적이고 비현실적이라고 비난하는 탐미주의자나 제작자도 많았습니다. 그러나 일반 대중은 흑백으로의 회귀를 거부했습니다. 최근 컬러를 선호하는 대중의 취향을 반영하기 위해 오래된 흑백영화에 색을 입히는 ─ 이 자체가 끔찍한 말이지만 ─ 현상이 나타나고 있습니다. 그러다 보니 묘하게도 흑백영화를 찍는 것이 컬러 영화를 찍는 것보다 비용이 더 많이 들게 되었습니다. 그 결과 흑백의 가치가 더 높아지면서, 흑백영화가 더 매력적이고, 더 분위기 있고, 더 '영화적'이라고 평가받게 되었습니다.

루이 다게르, 〈청년의 초상〉,
다게레오타이프, 1840-1845, 파리, 프랑스 국립 도서관
초창기의 사진은 흑백의 예술이라기보다 갈색, 회색, 노란색 등을 띠는 예술이라고 불러야 합당하다. 사진에서 선명한 검은색과 흰색을 얻기 위해서는 수십 년을 더 기다려야 했다.

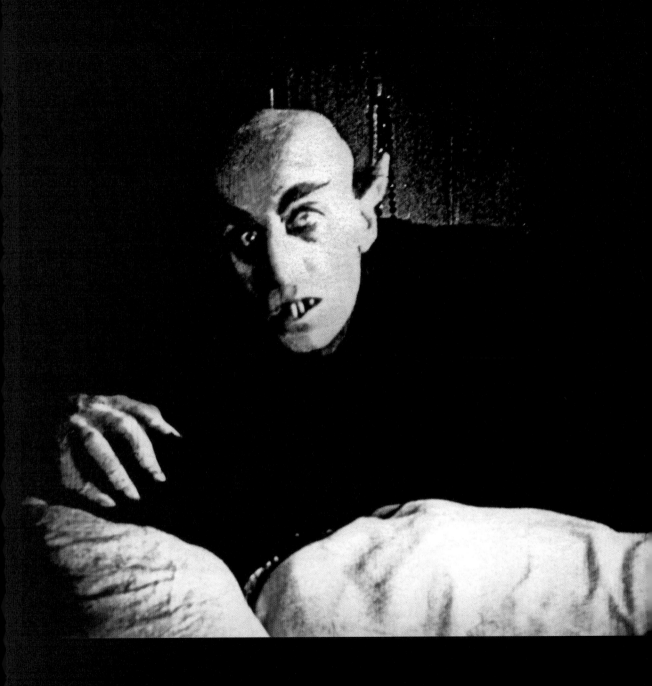

**프리드리히 빌헬름 무르나우의 영화
「뱀파이어 노스페라투」의 한 장면, 막스 슈렉 주연, 1922**

밤과 죽음과 지옥의 색인 검정은 공포나 모든 위험을 상징하는
색이기도 했다. 특히 미지의 세계에서 오거나 돌연변이에 의해
생긴 존재의 묘사에 많이 사용되었다.

프랑수아 트뤼포의 「검은 옷을 입은 신부」 영화 포스터, 잔 모로 주연, 1968

오랫동안 신부들은 결혼식 날 가장 멋진 옷, 즉 빨간색 드레스를 입었다. 그러다가
1820년대부터 새하얀 웨딩드레스가 등장했다. 프랑스 영화감독 트뤼포는
결혼식을 앞둔 신부에게 도발적으로 검은색 드레스를 입힘으로써 실패가 예정된
결혼식과 복수심에 불타는 정체불명의 여인을 효과적으로 표현했다.

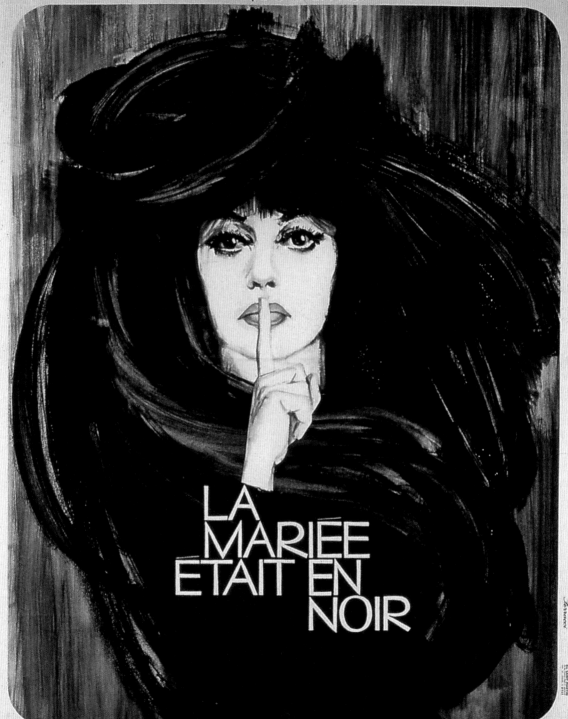

JEANNE MOREAU
dans
un film de
FRANÇOIS TRUFFAUT

LA
MARIÉE
ETAIT EN
NOIR

d'après le roman
de WILLIAM IRISH avec par ordre alphabétique MICHEL BOUQUET JEAN-CLAUDE BRIALY CHARLES DENNER CLAUDE RICH
ADAPTATION ET MICHEL LONSDALE DANIEL BOULANGER Image RAOUL COUTARD Musique BERNARD HERMANN
DIALOGUES DE et ALEXANDRA STEWART Co-production franco-italienne Les Films du Carrosse Les Productions Artistes Associés (Paris)
FRANÇOIS TRUFFAUT et JEAN-LOUIS RICHARD Distribué par les Artistes Associés Dino de Laurentiis Cinematografica (Rome)

최초로 현실을 제대로 재현한 것이 사진이고, 사진이 그려 낸 형상이 흑백으로 나타나 있다 보니 우리의 상상력과 무의식도 흑백의 영향을 받는 게 아닌가 하는 생각이 듭니다.

꿈을 꾸는 방식도 마찬가지입니다. 아마도 우리는 흑백으로 꿈을 꿀 것입니다. 누가 알겠습니까? 오래된 흑백영화는 컬러영화가 지니지 못한 힘과 신비를 지니고 있습니다. 우리 무의식에 속하는 어떤 것 말입니다. 강력하고 감각적이며 다채로운 색감으로 유명한 화가 루벤스가 검은색과 흰색을 열렬히 좋아했다는 사실을 아십니까? 그는 여러 화가들을 고용해 자신의 작품을 흑백판화로 제작했고, 이를 통해 자신의 이름을 널리 알렸습니다. 흑백의 조합에 붙는 또 다른 상징은 '진지함'입니다. 이 점에 대해 낭만주의 시대에 그리스로 여행을 갔던 젊은 건축가들이 본국의 미술 아카데미에 보낸 편지에 재미있는 내용이 있습니다. 바로 "고대 그리스 신전

들이 여러 가지 빛깔로 칠해져 있다"는 것입니다. 파리나 런던 또는 베를린에 있던 그들의 스승들은 믿기 어려운 듯 "뭐라고? 그리스와 로마인들이 건축물을 다채롭게 칠했다고? 진지하지 못했군"이라고 답을 했습니다. 이러한 생각은 오늘날까지도 이어지고 있습니다. 제 동료인 미술사가들은 지금도 흑백으로 된 자료로 작업하는 것을 선호합니다. 색이 시선을 제약하고 그림의 형식과 화법을 심도 있게 연구하는 것을 방해한다는 이유에서입니다. 제가 선이나 형태와 같은 자격으로 색도 연구되어야 한다고 그들에게 설명했지만 별 효과는 없었습니다.

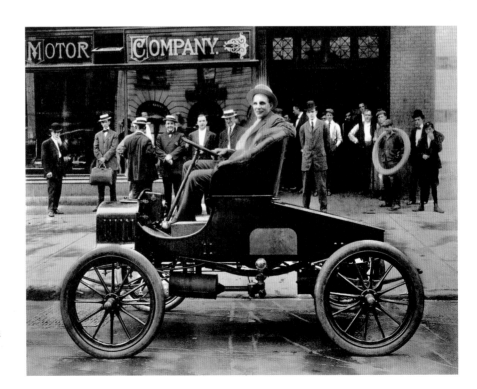

〈헨리 포드와 그가 만든 자동차 Ford T〉, 디트로이트, 1907

엄격한 청교도주의자였던 헨리 포드는 덜 근엄한 색을 원하는 대중의 요구와 몇몇 제조업체들이 다양한 색의 자동차를 선보였음에도 불구하고, 윤리적 이유를 들어 검은색이 아닌 다른 색의 자동차를 만들어 팔기를 거부했다.

게리 로스 감독의「플레전트빌Pleasantville」(1998)이라는 영화에서 두 주인공은
1950년대 미국 텔레비전 시트콤 '플레전트빌'의 흑백 세상 속으로 우연히 들어가게 됩니다.
그곳은 의심이나 회의, 감정, 색깔 따위는 없는 엄격하고 억압적인 사회입니다.
그러다가 주인공들이 흑백 세상의 사람들에게 사랑과 욕망의 컬러를 퍼뜨리고,
사람들은 자유의 감정을 느끼게 됩니다.

색은 위반과 자유를 의미한다고 간주되어 왔습니다. 알고 계신지 모르지만, 이미 1920년대에 영화를 컬러로 제작할 수 있는 기술은 상당한 수준에 올라와 있었고, 마음만 먹으면 훨씬 더 일찍 컬러영화를 제작할 수도 있었습니다. 컬러영화가 대중에 보급되기까지 시간이 걸린 것은 기술적, 경제적 이유도 있었지만 도덕적 이유도 적지 않은 부분을 차지했습니다. 당시 몇몇 사람들은 살아 움직이는 영상을 경박하고 외설적인 것으로 여겼습니다. 하물며 살아 움직이는 컬러 영상을 제공하다니! 말도 안 되고 무모하기 짝이 없는 일이었지요. 이와 비슷한 예로 모든 분야에서 청교도적 엄격성을 강조했던 헨리 포드를 들 수 있습니다. 대중의 바람과 경쟁사의 위협에도 불구하고, 그는 윤리적 이유를 들어 검은색이

아닌 다른 색의 자동차를 만들어 팔기를 오랫동안 거부했습니다. 하지만 색이 상징하는 바는 시간의 흐름에 따라 변하기 마련입니다. 색에 관한 우리의 코드도 바뀌고요. 오늘날 과학자나 예술가들은 새로운 의미에서 검은색과 흰색을 '별개의 색'으로 간주하기 시작했습니다. 세상 곳곳에 색이 존재하기에 이제는 검정과 하양이 혁명적인 색이 된 것입니다.

게리 로스의「플레전트빌」, 1998
영화 속 두 젊은 주인공은 1950년대 미국 텔레비전 시트콤 '플레전트빌'의 흑백 세상 속으로 우연히 들어가게 된다. 이윽고 다양한 색깔들이 질서 정연하고 조용한 흑백 세상 속 사람들에게 퍼지게 되고, 사람들은 자유를 느끼면서 감정을 털어놓는다.

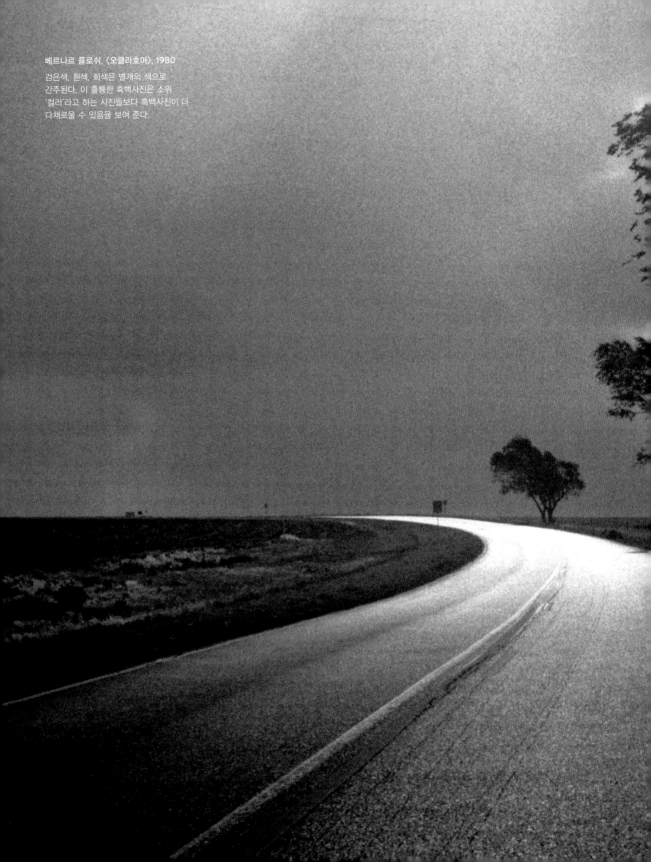

베르나르 플로쉬, 〈오클라호마〉, 1980
검은색, 흰색, 회색은 별개의 색으로
간주된다. 이 훌륭한 흑백사진은 소위
'컬러'라고 하는 사진들보다 흑백사진이 더
다채로울 수 있음을 보여 준다.

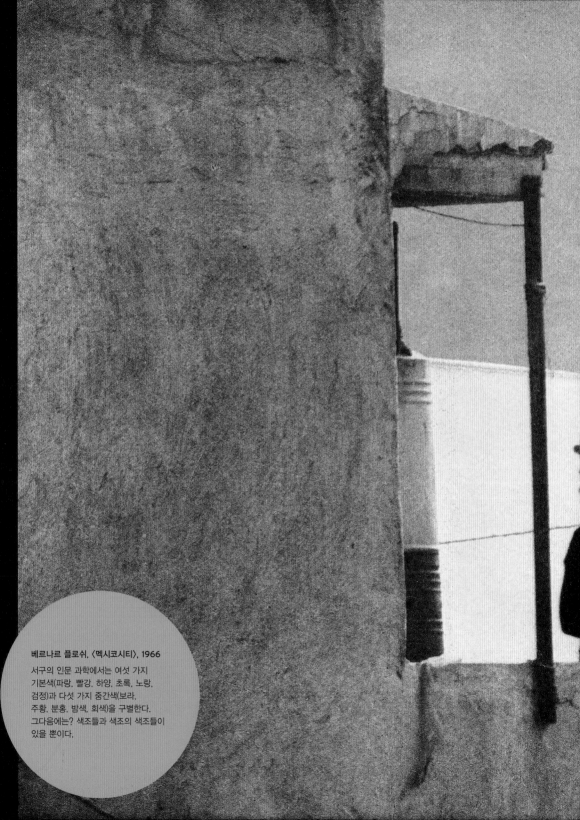

베르나르 플로쉬, 〈멕시코시티〉, 1966
서구의 인문 과학에서는 여섯 가지
기본색(파랑, 빨강, 하양, 초록, 노랑,
검정)과 다섯 가지 중간색(보라,
주황, 분홍, 밤색, 회색)을 구별한다.
그다음에는? 색조들과 색조의 색조들이
있을 뿐이다.

레인 그레이,
캔디 핑크 등

중간색

파랑, 빨강, 하양, 초록, 노랑, 검정…
그다음에는? 얼마나 더 많은 색이 있을까?
무지개에 묻지는 말기를. 마술을 부릴 줄 모르니.
무지개는 우리가 보고 싶은 것만을 보여 준다.
무지개 아래에서 보물을 찾아본 아이들은 알 것이다.
색은 우리가 손으로 낚아채려고 할수록 환영illusion처럼
사라진다는 것을… 색은 상징과 사회 규범의 총합이다.
여섯 가지 '기본색' 다음에는 이차색, 즉 '중간색'(보라,
주황, 분홍, 밤색, '묘한' 회색)이 있다. 그리고 우리가 끊임없이
만들어 내는 색조들과 색조의 색조들이 있을 뿐이다.
여기서 우리가 얻을 수 있는 교훈은? 바로 우리가
바라볼 때만 색이 존재한다는 것이다. 색은 순전히
인간이 만들어 낸 창작품이다. 이 말의 의미를 곱씹어
보기를.

마크 로스코, 〈무제〉, 1961, 개인 소장
'중간색'(보라, 주황, 분홍, 밤색, 회색)에도 독자적인
예술적·미학적 중요성이 있다. 하지만 그것들은 색의 상징체계
측면에서 보면 '기본색'(파랑, 빨강, 하양, 초록, 노랑, 검정)에
비해 풍부하지 못하다.

선생님의 주장대로라면 우리는 여섯 가지의 색 체계 속에서 살고 있습니다. 그런데 우리는 초등학교에 들어가자마자 무지개가 일곱 가지 색으로 이루어져 있다고 배웁니다. 이 상식은 잘못된 것인가요?

만약 당신이 아주 어린 아이에게 "무지개는 몇 가지 색깔일까요?"라고 물어보면 대개 빨간색, 노란색, 초록색, 하늘색이라고 답할 것입니다. 아리스토텔레스는 빨강, 노랑 또는 초록, 보라라고 주장했습니다. 13세기 옥스퍼드 대학의 유명한 학자들 역시 무지개색의 가짓수에 대해서 연구를 했는데, 다섯 가지에서 여섯 가지 사이로 의견이 갈렸습니다. 무지개의 색깔을 일곱 가지로 정한 사람은 뉴턴입니다. 처음 그가 프리즘 실험을 하면서 구분해 낸 무지개의 색은 여섯 가지(보라, 파랑, 초록, 노랑, 주황, 빨강)라고 합니다. 하지만 색채와 음계, 숫자 7을 신성하고 행운을 가져다주는 숫자로 여겼던 당시의 문화 등을 고려하여 파랑과 보라 사이에 남색indigo을 넣었을 거라고 추정합니다. 무지개 문제는 이쯤에서 일단락 짓기로 합시다. 유럽 사회는 파랑, 빨강, 하양, 초록, 노랑, 검정의 여섯 가지 기본색으로 이루어진 체계 속에서 살아왔습니다. 색은 빛이나 매체 또는 시대와 사회에 따라 다르게 인식되어 왔지요. 예를 들어, 중세 때는 파란색이 따뜻한 색이었답니다. 그렇다고 색이 표현하는 바나 색의 본성이 달라진 것은 아닙니다. 다시 말씀드리지만, 색은 지성의 범주에 속하는 것이며 상징의 총합입니다. 오늘날 여섯 가지 기본색은 전 세계적으로 존재하지만, 이 색들을 구체적으로 정의하는 것은 불가능합니다. 이 기본색들에는 객관적인 지시 대상이 없기 때문입니다.

좀 더 자세히 설명해 주실 수 있나요?

이 기본색들은 자연 속에서 준거가 될 만한 구체적인 대상이 없기 때문에 정의를 내리기 어렵다는 말입니다. 반대로 제가 '중간색'이라고 부르는, 보라, 주황, 분홍, 밤색 ─ 회색은 약간 특이한 경우라 일단 논의에서 제외합니다. ─ 은 자연 속에 객관적인 지시 대상이 있습니다. 주로 과일이나 꽃과 연관되어 있지요. '밤'이라는 열매는 '밤색'이라는 말이 생기기 전부터 이미 존재했습니다. 오렌지도 '주황(오렌지색)'이라는 말이 생기기 전에, 장미도 '분홍(장미색)' 이전에 있었지요. 몇몇 장밋빛 꽃이나 새의 목구멍을 설명하기 위해 사람들은 '밝은 빨강rouge clair'이나 '하얀 빨강rouge-blanc'과 같은 말을 만들어 냈습니다. 라틴어가 지방적으로 분화하고 변천하여 로망어가 생길 때에도 여섯 가지 기본색으로는 정확하게 표현할 수 없는 색조의 다양함과 색의 상징을 설명하기 위해 특수한 어휘와 이름이 많이 만들어졌습니다.

보라색과 그 상징의 변화를 예로 들어 주시겠어요?

중세 라틴어에서 보라색을 가리키던 말은 'subniger', 즉 '반쯤 검은색'이었습니다. 반半상복에 쓰이는 색, 다시 말해 '세월 속으로의 멀어짐'을 상징했습니다. 나이 든 여인의 머리카락이 '연한 보랏빛mauve'을 띤다고 말하듯, 서서히 늙어 가는 여인의 모습을 상징하는 것이었습니다. 어렸을 때 저는 할머니에게 선물을 드릴 때 보라색으로 포장하는 게 좋다고 생각했습니다. 게다가 보라색은 가톨릭 전례에서 많이 사용되는 색이었습니다. 고행의 색으로 여겨졌으며, 대림절과 사순절 때 쓰였습니다. 그러다가 나중에, 약간 엉뚱하기는 하지만, 주교를 상징하는 색이 되었습니다. 자연에서 가장 드물게 발견되는, 색이나 물감, 염료로 만들어졌을 때 '더러운' 느낌마저 주는 보라색은 색에 관한 각종 조사에서 대개 갈색 다음으로 사람들이 선호하지 않는 색으로 꼽힙니다. 최근 십여 년 사이에 고객의 요구나 시장의 반응과 상관없이 직물에 연한 보라색이나 검붉은 보라색, 심지어 형광 보라색을 사용하는 경향이 생겼습니다. 안타깝게도 이로 인해 보라색이 '상스러운' 색이 되어 버렸지요.

● 라틴어에서 파생한 프랑스어, 이탈리아어,
　에스파냐어, 포르투갈어 따위

[왼쪽]
붓꽃과 품종의 하나인
〈칼 모양의 아이리스(Iris xiphoïde)〉,
원예 잡지에 실린 삽화(부분), 1891,
파리, 프랑스 국립 원예 도서관

진짜 푸른색이라 할 수 있는 '푸른
꽃'은 매우 드물다. 대개 보랏빛이 도는
색의 꽃이라고 보면 된다. 프랑스어
'violette(보라색)'는 제비꽃에서
따온 것이다. 보라색은 특별한
유형의 검은색으로 간주되었다. 중세
라틴어에서는 '하위 검은색' 혹은 '반쯤
검은색'을 의미했던 'subniger'가
보라색을 가리켰다.

[오른쪽]
윌리암 부게로,
〈훗날 루앙 대주교가 된 라로셀 주교
레옹 브누아 샤를 토마 예하(猊下)〉,
1877, 파리, 오르세 박물관

보라색이 주교를 상징하는 색이 된
것은 1830년대 이후다. 중세 말부터 그
이전까지 주교의 상징색은 초록이었다.

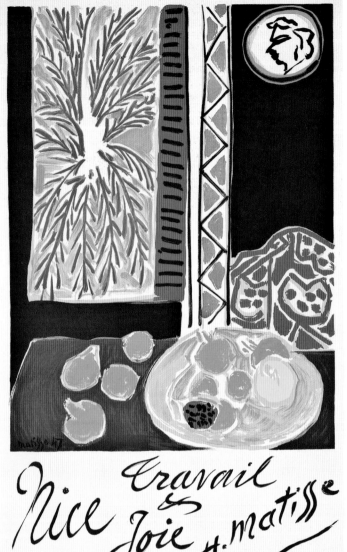

[왼쪽]
앙리 마티스, 〈니스, 노동과 기쁨〉,
포스터, 1947, 개인 소장

프랑스어 'orange'는 과일
오렌지에서 따온 색이름이다.
이 말은 페르시아어로는
'narang', 아랍어로는 'naranj',
에스파냐어로는 'naranja'이다.
프랑스인들은 십자군 전쟁을 통해
유럽으로 전해진 오렌지의 광택이
황금과 비슷하다고 느꼈고,
프랑스어로 황금을 뜻하는 'or'에
'narang'을 붙여 'orange'라고
불렀다.

[오른쪽]
주세페 데 니티스, 〈주황색 기모노〉,
1883, 개인 소장

주황색 톤으로 팔레트를 구성하는
것은 쉽지 않다. 오랫동안 화가들은
연단(鉛丹, minium)이라는 안료에서
주황을 얻었는데, 본래의 색깔보다 더
붉었다. 빨강과 노랑을 혼합해서 만들
수도 있었지만 여러 이유로 꺼렸다.
주황색 합성 안료가 본격적으로
보급된 이후, 주황은 다양한 색조를
지닐 수 있게 되었고, 아울러 따뜻함,
기쁨, 풍요, 쾌락, 아름다움을
상징하는 색이 되었다.

주황색에도 항상
행복한 과거가 있었던 것은
아니지요?

천연 오렌지에서 보이는 아름다운 주황은 만들기
가 어렵습니다. 주황이 눈에 거슬리는, 다소 요란
한 색으로 간주된 탓도 있었습니다. 주황은 빨강과
노랑을 혼합해서 만드는데, 중세 시대에는 두 가지
색을 섞지 않았습니다. 구약 성경의 신명기와 레위
기에 혼합하는 것, 뒤섞는 것, 합병하는 것 등이 불
순한 것으로 나오기 때문입니다.[*] 혼합을 금기시
했으니 백인 남성과 흑인 여성은 성적으로 결합할
수 없었고, 같은 이유로 두 가지 재료를 섞어 짠 것
을 입거나 세 번째 색을 얻기 위해 두 가지 색을 섞
는 일은 피해야 했습니다. '주황orange'이라는 단어
는 열대 과일 오렌지가 유럽에 들어온 다음인 14세
기에 생긴 단어입니다. 초창기에는 주황색 염료를
붓꽃의 일종인 사프란에서 주로 얻었고, 중세 말부
터는 인도와 실론 섬과의 교역을 통해 들여온 이국
적 식물 '브라질 나무bois brésil'에서 얻었습니다. 오
늘날 주황색은 황금이나 태양이 갖는 미덕, 즉 따뜻
함, 기쁨, 활력, 건강을 상징하는 색이 되었습니다. 그래서 강
장제나 비타민 등의 약품 포장의 색깔도, 파리의 오렌지 교
통카드carte d'orange나 프랑스 국유철도SNCF의 '코라유Corail' 급
행열차의 색깔도 주황색이 된 것이지요. 언젠가는 집집마
다 부엌 벽 색깔이 온통 주황색으로 도배된 적도 있습니다.
1970년대에 주황이 질리도록 쓰이면서 이 색이 '저속한 색'
의 상징이 된 느낌마저 듭니다.

● 레위기 19장 19절. 신명기 22장 11절

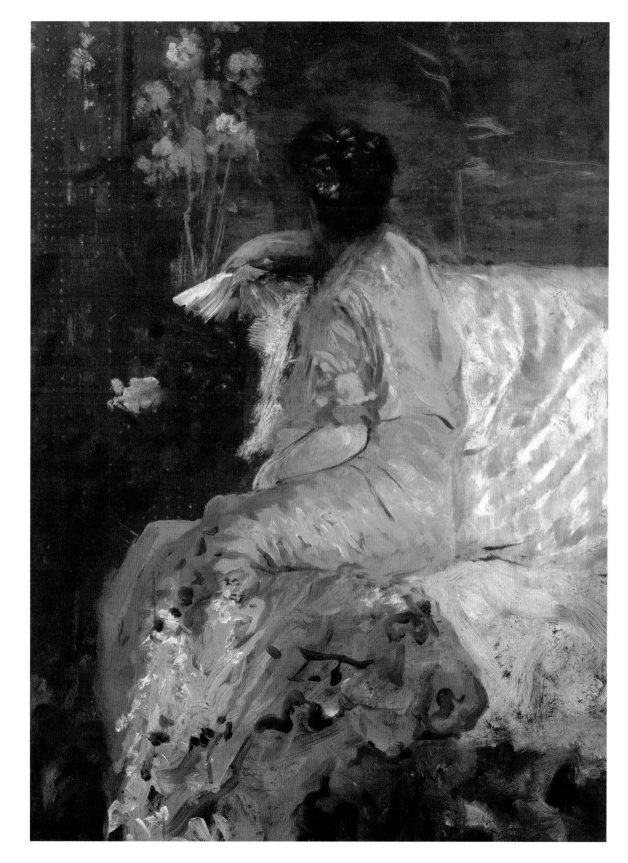

분홍은
어떻습니까?
주황보다는
순탄한 길을
걸었을 것
같은데요…

오랫동안 분홍은 독립된 색의 자격을 갖지 못했습니다. 예전에는 분홍을 프랑스어로 '앵카르나incarnat'라고 했습니다. 이는 피부의 색, 카네이션carnation 직역하면 살구색을 뜻하는 말입니다.● 분홍색이 '부드럽고 여성적'이라는 상징성을 얻은 것은 18세기부터입니다. 이 색은 엷고 산뜻해진 빨강, 공격성과 전쟁의 특성이 없어진 빨강을 지시하는 색으로 받아들여졌습니다. 프랑스 사람들은 꿈같이 아름답고 달콤한 삶을 '장밋빛 인생la vie en rose'으로 표현합니다. 반면에 분홍이 부정적 의미로 사용되어 '일부러 꾸며 내는 태도'나 '싸구려à l'eau de rose'를 뜻하기도 합니다. 동성애와 연관된 것은 최근의 일이며, 소녀들의 색이 된 것은 그보다 더 최근의 일입니다. 오늘날 색과 인간 존재의 다양성, 관용을 상징하는 무지개색 깃발은 동성애를 상징하게 되었습니다.

〈그림엽서〉, 1939
분홍의 상징적 의미(예를 들면 '장밋빛 인생')와 색에 관한 여론 조사에서 분홍이 차지하는 비중 간에는 커다란 간극이 있다. 분홍색은 밤색, 보라색과 함께 늘 후순위를 차지한다.

● 카네이션은 기독교에서 육화(肉化)를 상징한다. 특히 아기 예수는 신의 육화로서 카네이션을 손에 든 모습으로 그려져 있다.

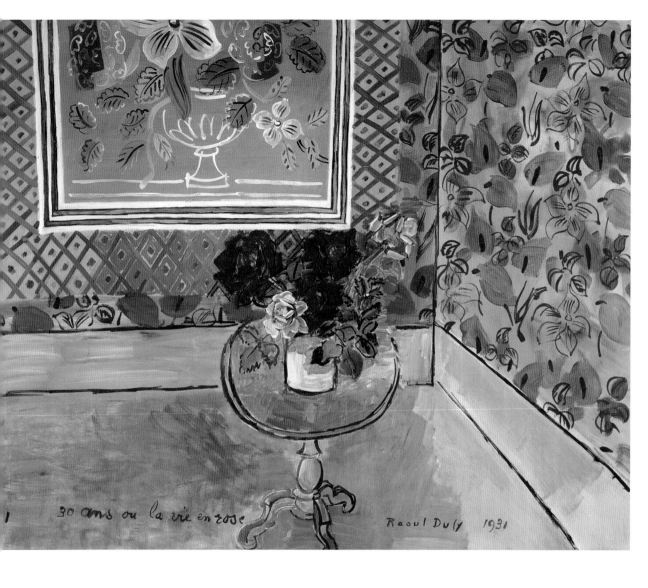

30. ans ou la vie en rose

Raoul Dufy 1931

라울 뒤피, 〈서른 살 혹은 장밋빛 인생〉, 1931,
파리 시립 현대 미술관

프랑스어로 다양한 분홍색 색조를 표현한다는 것은 오랫동안
매우 어려운 작업으로 여겨졌다. 형용사로는 말 자체가
존재하지 않았고, '로즈rose'라는 말도 꽃과 연관되어 있을
뿐, 색을 지칭하지는 않았다. 빨강과 흰색의 중간에 있는
색조들을 표현하기 위한 형용사가 쓰이기 시작한 것은 중세
말 무렵이다. 'rose'가 일상에서 형용사로 쓰이게 된 것은
18세기에 들어서서이며, 특히 의상, 예술, 일상생활 분야에서
빈번하게 사용되었다.

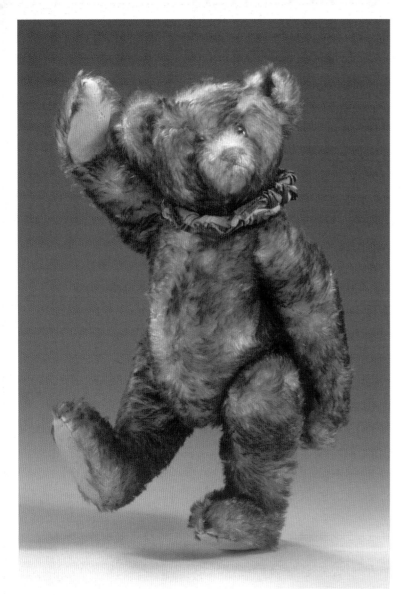

[왼쪽]
독일 슈타이프(Steiff)사의 명품 테디
베어, 모서리가 다른 색으로 염색된
모헤어 제품, 펫시(Petsy)사 판매,
1928, 소더비 경매

온대 서유럽 지역에서 곰은 갈색
털빛을 지닌 대표적인 동물로
인식되었다. 심지어 게르만인들은
곰의 털빛을 의미하는 '갈색(bher,
berun)'으로 곰을 부르기도
했다. 프랑스 동물 우화집 『여우
이야기(Roman de Renart)』에
나오는 곰은 12세기 말부터
'브렁Brun'(갈색)이라는 이름을 가지게
되었고, 이후 수많은 어린이 문학
작품에 등장하게 된다.

[오른쪽]
프란시스코 데 수르바란, 〈해골을
들고 명상하는 성 프란체스코〉,
1635년경, 세인트루이스 시립
미술관

사치를 배척하고 청빈을 강조한
프란체스코회 수도사들은 처음부터
염색을 하지 않은 무색의 모직
수도복을 걸치고자 했다. 하지만
그 수도복은 새것일 때는 자연색
그대로 유지되지만 더러워지면 금세
갈색이나 회색을 띠었다. 그래서
13세기부터 몇몇 도시의 주민들은
프란체스코회 수도사들을 '갈색
수도사' 또는 '회색 수도사'라고
불렀다.

밤색은요?
사람들은 밤색을
싫어하지
않습니까?

색에 관한 여론 조사에서 밤색은 우리가 언급
한 열한 가지 색 가운데 사람들이 가장 좋아
하지 않는 색입니다. 자연에서 흔히 볼 수 있
고, 흙이나 다양한 식물의 색이기도 한데 말
입니다. 밤색은 더러움, 가난함, 난폭함을 떠
올리게 합니다. 그리고 밤색은 1925년 나치스
의 돌격대SA가 자신들의 유니폼 색깔로 채택
한 이후 폭력을 상징하는 색이 되고 말았습니
다. 프랑스어 'brun(갈색)'은 머리카락 색을 지
칭할 때를 빼고는 자주 사용되는 단어가 아
닙니다. 이 단어는 곰의 털색을 지칭하는 게
르만어 'braun'●에서 유래했습니다. 프랑스어
'marron(밤색)'은 18세기에 일상생활의 단어가 되었다고 알려
져 있습니다. 큰 밤나무의 열매 '샤테뉴chataigne'에서 파생된
단어이고, 따뜻한 느낌의 갈색이나 불그스름한 갈색을 가리
킬 때 사용합니다. 그러나 밤색이 긍정적인 특성을 지칭하는
경우는 많지 않습니다. 프란체스코회와 같이 청빈과 겸손의
미덕을 상징하는 색깔로 밤색을 채택한 몇몇 경우를 제외하
면 말입니다.

● 현대 독일어에서는 '나치의, 나치즘의'라는
 뜻도 있다.

자, 이제 선생님께서 따로 논의한다고 하셨던 회색 차례입니다.

제가 회색을 따로 논의하겠다고 한 이유는 회색이 지금까지 제가 언급한 색들의 특성을 거의 다 가지고 있기 때문입니다. 일단 회색은 자연에서 객관적인 지시 대상이 없습니다. 회색을 의미하는 프랑스어 'gris'는 게르만어 'grau'에서 파생된 것으로, 매우 오래 전에 생긴 말입니다. 회색에는 양면적인 상징성이 있습니다. 오늘날 회색은 슬픔, 우수, 권태, 노년을 상징하지만, 노인이 공경받던 시대에는 회색이 지혜, 원숙, 조예를 상징했습니다. 이 전통은 프랑스어에 여전히 남아 있어 '지혜'를 'intelligence' 또는 'matière grise'●로 표현합니다. 중세 말에는 회색을 검은색의 반대색, 즉 희망과 행복의 색으로 보았습니다. 프랑스 국왕 샤를 6세의 조카이자 궁정 시인인 샤를 도를레앙은 「희망의 회색Le gris de l'espoir」이라는 시를 짓기도 했습니다. 좋은 회색인 동시에 나쁜 회색인 것입니다. 아무튼 회색은 독특한 위상을 지닌 색이었다고 할 수 있습니다. 괴테는 회색의 이런 특성을 잘 알고 있었습니다. 그는 "모든 색을 섞으면 흰색이 된다는 것은 난센스"라고 하면서 오히려 모든 색의 합은 '중립적인 색'인 회색이라고 생각했습니다. 후대에 이루어진 다양한 실험들은 회색의 중립성에 대한 괴테의 주장이나 색채 배합에 대한 그의 통찰을 터무니없는 것으

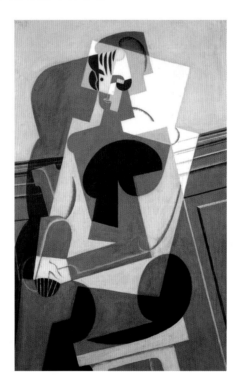

후안 그리스, 〈조제트 그리스의 초상〉, 1916,
마드리드, 레이나 소피아 미술관

많은 화가들에게 회색은 미묘한 색감을 표현하기 좋은 색. 다른 모든 색들을 아름답게 나타나게 해 주는 색이다. 에스파냐 출신의 입체파 화가인 후안 그리스는 특히나 회색을 좋아해서 자신의 원래 이름인 곤잘레스-페레즈(González-Pérez)를 회색을 뜻하는 '그리스(Gris)'로 바꾸기도 했다.

로 만들지는 않았습니다. 게다가 회색은 저처럼 일요화가들에게는 색감이 가장 풍부한 색, 빛과 색의 농담의 유희를 가장 미묘하게 표현할 수 있게 해 주는 색, 다른 모든 색들을 가장 아름답게 나타나게 해 주는 색입니다.

선생님의 말씀에서 '이분은 회색을 좋아하시는구나'라는 느낌이 옵니다. 지금까지 우리는 기본색 여섯 가지와 회색을 포함한 중간색 다섯 가지를 알아보았습니다. 다음으로는 무슨 색이 있습니까?

오랫동안 색을 지칭하는 어휘는 그리 많지 않았습니다. 다양한 색조가 있다는 것은 분명히 알고 있었지만 사람들은 일상의 언어로 그것들에 이름 붙일 필요성을 느끼지 못했습니다. 열한 가지 색깔과 그 조합만으로도 충분하다고 생각했던 것 같습니다. 기본색과 중간색 다음에 올 세 번째 그룹의 색들은 분리와 분류가 쉽지 않은, 색조들과 색조의 색조들의 차이만 있는 그런 색들뿐입니다. 이런 색들을 표현하기 위해서는 색에 관련된 기존의 두 어휘를 조합 ― '청회색gris-bleu'이나 '오렌지 색조의 장밋빛rose-orange' 등 ― 하거나 제안된 색과 아무 관계가 없는 새 단어를 만들어 내야 합니다. 우리가 언급한 열한 가지 색들과 이 새로운 색들과의 가장 큰 차이는 상징적 의미를 담아내지 못한다는 것입니다. 여기에는 미학적 의미만 있을 뿐이지요. 예를 들어 보라violet은 제 나름의 상징체계를 갖고 있습니다. 하지만 라일락색lilas은 그렇지 않습니다. 라일락색이 어떤 색이냐고 물으면, 나라마다 다르게 답할 것입니다. 아마 프랑스인들은 '창백한 파랑'이라고, 독일인들은 '붉은색이 도는 연보라'라고 하겠지요.

● 직역하면 회색 물질

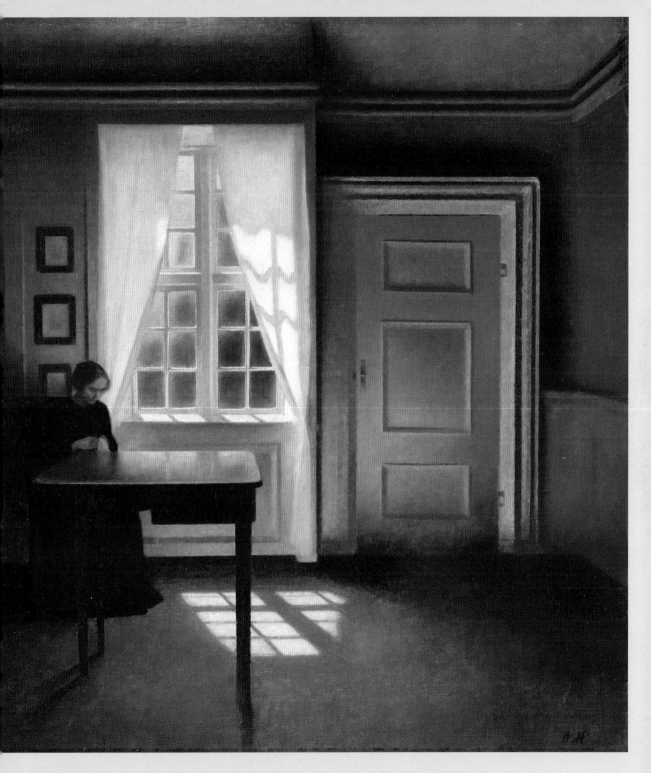

**빌헬름 함메르쇠이,
〈바느질하는 여인이 있는 실내〉,
1901, 개인 소장**

덴마크 화가 빌헬름 함메르쇠이는 미술사에서 회색의 아름
다움을 가장 훌륭하게 탐구한 화가다. 밝고 섬세하면서 미묘
한 회색, 윤곽을 부드럽게 해 주는 연회색 광채 등은 북유럽의

차분하지만 정돈된 신교도 가정의 실내를 잘 드러낸다. 회색은
거의 시간을 초월한 듯한 분위기를 자아낸다.

상징적 의미가 있든 그렇지 않든 사람들은 끊임없이 색과 관련된 어휘들을 만들어 냅니다.

실제로 판매되는 물건이나 옷의 색깔과 거리가 먼 표현들도 종종 등장합니다. 그중에서 가장 전형적인 것은 여성용 스타킹입니다. 19세기에 스타킹을 설명하는 어휘는 대개 '밝은', '진한', '중간의' 같은 평범한 형용사와 '갈색' 같은 단어가 결합된 것이었습니다. 1920년대에는 좀 더 미묘해져서 '저녁의 갈색brun du soir', '고통의 갈색brun chagrin', '비의 회색gris pluie' 같은 어휘들이, 1950년대에는 채색감이 아니라 분위기를 강조하는 '실연의 아픔chagrin d'amour', '저녁의 만남rencontre du soir' 같은 어휘들이 등장했습니다. 그리고 오늘날에는 진흙색argile, 모래 빛깔을 닮은 밝은 베이지색sable, 동물에서 빌려온 아이보리색ivoire 같은 어휘들이 출현했습니다. 이 외에도 립스틱 색을 지칭하는 어휘들을 보면 까치밥나무 열매groseille, 체리cerise, 나무딸기framboise 등 과일에서 따온 색이름이 많습니다. 정확한 색조가 불명확하긴 하지만 이런 방법의 색 설명에 구매자들은 큰 불편을 느끼지 않는 것 같습니다. 프랑스의 경우 정치적 함의가 있는 표현을 색과 연관 짓기도 했습니다. '미테랑 베이지beige Mitterrand'는 프랑스 대통령 프랑수아 미테랑이 입었던 밝은 베이지색 계통의 여름 정장 색을 가리키는 색채명입니다.

퍼플, 비취, 새먼, 앰버, 아이보리… 패션 연구소가 제안하는 것처럼 상상력을 더 발휘하면 호박색, 자두 타닌색, 모래 바람색, 바다 그림자색, 잿빛 모래색 등도 열거할 수 있습니다. 색조의 수는 이렇게 무한한 것인가요?

인간의 시각 인지 능력 실험에 따르면, 인간의 눈은 180개의 색을 구별할 수 있다고 합니다. 200개까지 가능하다는 조사도 있지만, 그 이상은 무리라고 합니다. 컴퓨터로 수백만, 수천만의 색조를 만들어 낼 수 있다는 광고도 있긴 하지만 어처구니없는 이야기라는 생각이 듭니다. 색조에 대한 관심은 매우 오래된 것이어서, 이미 18세기에 디드로와 달랑베르가 『백과전서』에서 다양한 색견본을 제시한 바 있습니다. 당시의 색 어휘 가운데 일부는 염료나 안료가 만들어진 지역이나 도시의 이름을 딴 것도 있습니다. 하지만 나중에는 시적 표현까지 등장하는 바람에 그 색들을 이해하기조차 어려워졌습니다.

사실상 다양한 색조들 사이의 차이는 존재하지 않는다. 색이란 색을 바라보는 사람에 따라 다르다. 이런 말씀이신가요?

물리학자는 색이 측정 가능한 것이라고 생각합니다. 색깔은 태양에서 출발해 우리에게 날아온 빛의 파장이니, 빛 실험을 통해 파장으로 색깔을 측정할 수 있다는 것이지요. 그러나 괴테는 생각이 달랐습니다. 그는 여러 차례 "아무도 보지 못하는 색은 존재하지 않는 색이다"라고 강조했습니다. 그는 1810년에 출간한 『색채론』에서 "빨간 드레스는 아무도 그것을 보지 않을 때 더 붉을까?"라는 질문을 던졌습니다. 그는 아니라고 대답했습니다. 저도 색은 지각될 때만 존재한다고 생각합니다. 인간의 눈, 또는 동물의 눈이 없으면 색도 없는 것입니다. 색을 만드는 것은 '우리', 그리고 '사회'입니다.

우리는 이전 사람들보다 색에 대해 더 민감한 편인가요?

그렇지 않습니다. 오늘날 색은 누구나 원하면 가질 수 있는 것이 되어서 시시한 느낌입니다. 이전 세대의 아이들은 크리스마스 선물로 빨강 크레용과 파랑 크레용을 받으면 뛸 듯이 좋아했습니다. 그런데 요즘 아이들은 50가지 색깔로 구성된 수성 펜 세트를 선물 받아도 좋아하거나 호기심을 갖고 들여다보지 않습니다. 젊은 화가들도 마찬가지입니다. 튜브를 짜면 나오는 물감으로 작업하는 데 익숙해져서 색깔을 만들기 위해 골몰하지 않습니다. 그래픽 디자이너나 광고·마케팅 종사자를 대상으로 하는 색채 교재들을 보십시오. 시대별 인식의 차이, 지역 및 사회 간 수용의 차이 등이 고려되지 않은 채 모든 색이 뒤범벅되어 있습니다. 가장 한심한 것은 좋아하는 색으로 개인의 심리를 유추할 수 있다는 '색채 심리 테스트'입니다. 빨간색을 좋아하면 '역동적인 인간'이라는 것이지요. 이런 단순하고 어리석은 테스트로 사람들을 곤혹스럽고 불안하게 하니 정말 답답한 노릇입니다.

우리는 예전보다 더 '다채로운' 세상에 살고 있는 걸까요?

물론 중세 유럽 사회보다는 훨씬 다채로운 세상에 살고 있지요. 당시에는 색깔들이 교회와 같은 특정 장소 혹은 특별한 연중행사나 삶의 중요한 순간에 한정되어 사용되었으니까요. 그러나 오늘날에는 지역별로 차이가 있습니다. 서유럽 밖, 이를테면 아시아, 아프리카, 남아메리카의 대도시들을 여행해 보십시오. 사람들이 입는 옷의 색조가 서유럽의 대도시들과 다르다는 것을 금방 느끼실 것입니다. 서유럽에서 몇몇 도시 계획가들이 도시의 색깔을 선명하고 다채롭게 구성해 보려고 시도한 적이 있습니다. 주민들의 반응이 어땠을까요? 대부분 반대했지요. 그들은 덜 공격적이고 점잖은 색을 요구했습니다. 사회 계층에 따라 색에 대한 개념이나 취향도 다릅니다. 학교 수업을 마치고 나오는 초등학생들의 복장을 살펴보십시오. 취약한 환경에서 살고 있는 학생들의 복장은 다채로운 편입니다. 하지만 '좋은 동네'에 살고 있는 학생들의 복장은 단조로운 편입니다. 부유층 사람들이 절제되고 점잖은 색을 선호한다고 할 수 있습니다.

지금까지, 색이 우리의 오래된 문화 코드를 얼마나 반영하고 있는지, 또 우리가 무의식적으로 그것을 얼마나 따르고 있는지 살펴보았습니다. 선생님께서는 색이 가지는 상징의 무게가 오늘날에도 여전하다고 생각하십니까?

현재는 색에 새로운 상징의 층위가 너무 많이 쌓여서 색이 지닌 힘 자체가 다소 약해진 것 같습니다. 기술이 발전하면서 새로운 색이 계속 발견되고 있지만 색의 본질은 변하지 않습니다. 서구 사회가 물려받은 여섯 가지 기본색은 앞으로 수십 년이 지나도 그대로일 것입니다. 색조에도 다양한 변화가 일어날 것입니다. 하지만 색의 상징체계는 별로 달라지지 않을 것입니다. 저는 색이 기술로 좌지우지할 수 없는, 추상적 범주에 속한다고 생각합니다. 지금은 바야흐로 '빨강, 파랑, 검정, 하양 등이 무엇을 의미하느냐'를 물어야 할 때입니다. 왜냐하면 그것들이 우리의 행위와 사유를 결정하기 때문입니다. 그러나 색에 대한 공부를 다 마친 다음에는 그것을 잊기를 권합니다. 배운 지식으로 색을 바라보는 것도 좋지만, 저는 여러분이 순진무구한 아이처럼 자발적으로 색을 경험하기를 바랍니다.

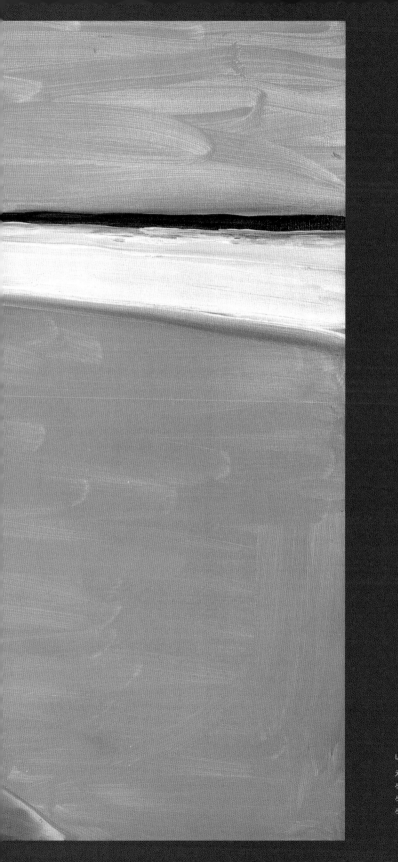

니콜라 드 스탈, 〈그라블린의 운하〉, 1954, 개인 소장

차갑고 윤기 없고 회색 느낌을 주는 색들이 기타의 다른
색들보다 덜 '다채로운' 것은 아니다. 위대한 화가들은 이런
색들에서 놀랄 만한 능력을 끄집어내 때때로 따뜻하고 밝은
색들보다 우리를 더 감동시킨다.

색인

저자 미셸 파스투로 Michel Pastoureau

중세 문장학의 대가이며, 색채 분야에 관한 한 최초의 국제적 전문가다. 1947년 파리에서 태어났고
소르본 대학교와 국립 고문서 학교에서 공부했다. 1968년부터 색의 역사를 학술적 주제로 연구하기
시작하여, 중세의 색에 관한 첫 논문을 1977년에 발표하였다. 국립 도서관 메달 전시관에서 학예관으로
일했으며, 1982년에는 고등 연구 실천원(EPHE) 역사 · 문헌학 분과의 연구 책임자로 선출되어 이후
28년 동안 색의 역사와 상징, 중세 동물에 대한 강의를 했다. 로잔 대학과 제네바 대학 등 유럽
명문대학의 초빙 교수를 지내며 유럽 사회의 상징과 이미지에 대하여 다양한 세미나를 진행했다.
프랑스 학사원의 객원 회원이며, 프랑스 문장학 및 인장학 협회 회장이기도 하다. 최근에는 초청 강연과
저술 활동을 통해 자신의 학술적 성과를 대중에게 쉽고 흥미롭게 알리는 데 주력하고 있다. 저서로
『염색업자 집의 예수』(1998), 『색의 비밀』(1992), 『악마의 무늬, 스트라이프』(1991) 등이 있다. 『파랑의
역사』(2000)로 세계적인 명성을 얻었으며, 『검정의 역사』, 『초록의 역사』, 『빨강의 역사』, 『노랑의
역사』 등을 연이어 발표하면서 색의 역사를 다양한 역사적 사실과 풍부한 인문 사회학적 지식을 곁들여
흥미롭게 소개하고 있다.

대담자 도미니크 시모네 Dominique Simonnet

예술, 과학, 역사, 사회 분야의 저명인사들과 나눈 대화를 정리하여 여러 차례 대담집을 낸
저널리스트이다. 2007년까지 프랑스 시사 전문지 『렉스프레스』의 편집장을 역임하였고, 프랑스 과학
기자 협회(AJSPI)의 회장을 맡아 다양한 분야의 융합을 위한 수많은 문화 행사를 기획했다. 현재는
소설가, 라디오와 텔레비전 다큐멘터리 프로듀서, 무용 칼럼니스트로 활동하고 있다.

역자 고봉만

성균관대학교 불어불문학과를 졸업하고 프랑스 마르크 블로크 대학 (스트라스부르 2대학)에서 박사
학위를 받았다. 현재 충북대학교 프랑스언어문화학과 교수로 재직하며 색채와 상징, 중세 고딕 성당
등에 대한 최신 연구를 번역 · 소개하는 일에 몰두하고 있다. 공저서로 『문장과 함께하는 유럽사
산책』(2019)이 있고, 역서로 『마르탱 게르의 귀향』(2018), 『파랑의 역사』(2017), 『세 가지 이야기』(2017),
『역사를 위한 변명』(2007) 등이 있다.